MONTAILLE

Le COSTUME FÉMININ

Tome Premier

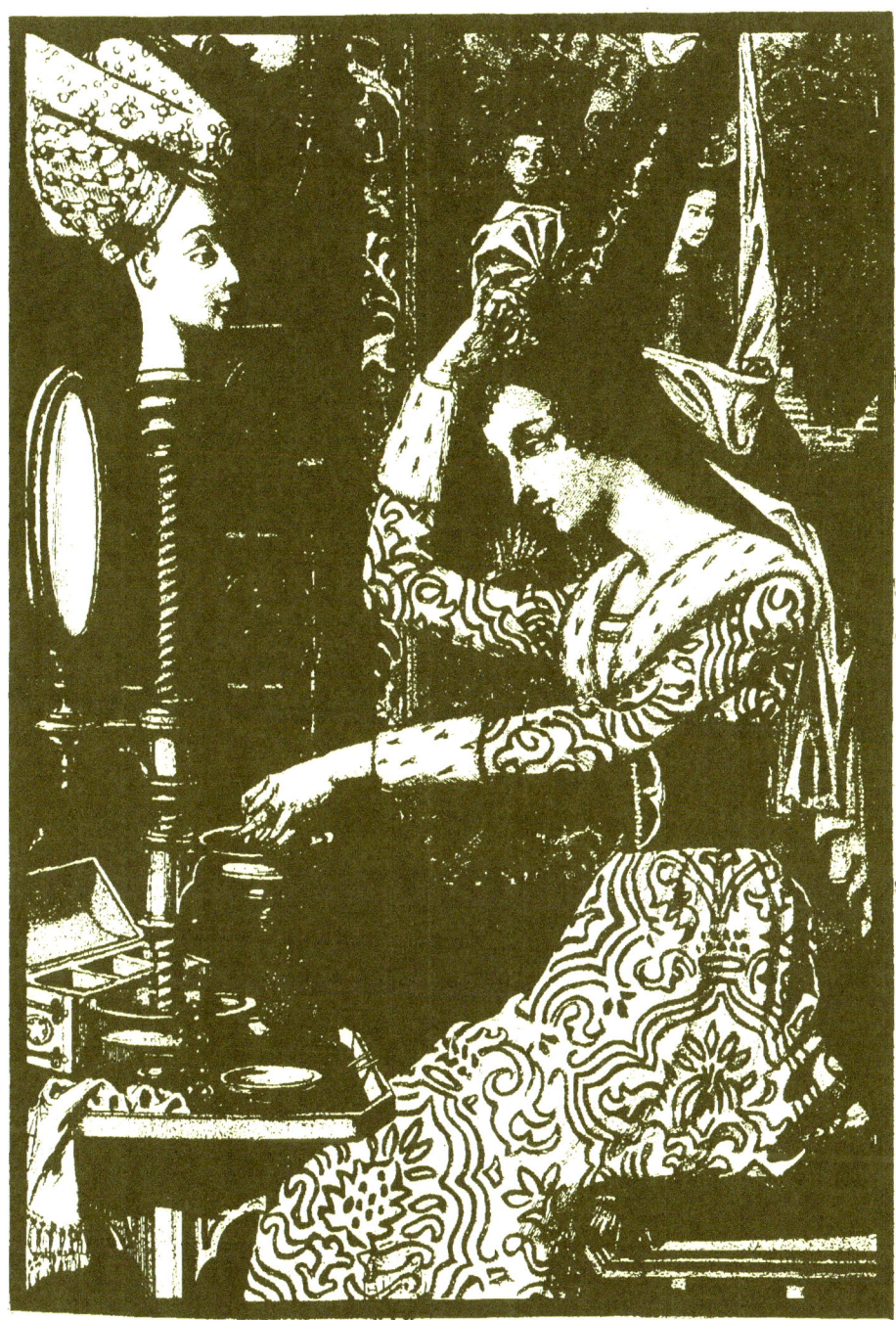

MONTAILLÉ

Le
Costume Féminin

Depuis l'époque Gauloise jusqu'à nos jours

TOME PREMIER

Allant jusqu'à la fin du règne de Louis XVI

Dessins de
SAINT-ELME GAUTIER

PARIS
G. DE MALHERBE, IMPRIMEUR-ÉDITEUR
54, Rue Notre-Dame-des-Champs
1894

Tous droits réservés.

AVERTISSEMENT

Depuis la Révolution, c'est-à-dire depuis la suppression des corporations de métiers, les traditions de la mode, comme bien d'autres traditions, semblent avoir disparu.

Autrefois, en effet, chacun revêtait les classiques vêtements qui étaient ornés avec plus ou moins de richesse, suivant la fortune personnelle. Chaque époque avait son style bien caractérisé. La coupe restait la même; ce qui variait, c'étaient les accessoires et les détails du costume, les étoffes et les couleurs.

Les transformations de la mode étaient lentes et pour ainsi dire méthodiques; elles suivaient les progrès réalisés par les corps de métiers dans la fabrication des étoffes et des garnitures.

Jusqu'à l'époque de la Renaissance, le vêtement,

c'est la *stola* des Romains, c'est le bliaud et, plus tard, la robe proprement dite qui devient plus ajustée sur la poitrine.

Sous les Valois, au xvi° siècle, une modification profonde se fait dans les costumes : elle est due au goût pour les modes italiennes et surtout à l'apparition du vertugadin; mais cette mode elle-même, bien qu'elle fut incommode et disgracieuse, dura plus d'un siècle.

Les modes qui suivent, depuis Louis XIII jusqu'à Louis XVI, ne sont presque toujours que des transformations, des améliorations de celles qui ont précédé. Sauf pour les paniers-cages, au xviii° siècle, qui furent une réminiscence malheureuse du vertugadin, aucune de ces modes ne s'inspire des modes anciennes; elles ont chacune un style particulier, que l'histoire a consacré. C'est le style des Valois, le style François Ier, Henri II, Charles IX, le Louis XIII, le Louis XIV, la Régence, le Louis XV, le Louis XVI.

Mais, dès la Révolution, on voit la mode, comme une boussole affolée, faire un immense saut en arrière et puiser ses inspirations jusque dans l'antiquité grecque ou romaine.

Avec les splendeurs du premier Empire, cependant, avec la cour de Napoléon, elle semble pour une courte période se reprendre. L'époque du premier Empire, en effet, quoique la mode s'inspire encore de l'antiquité grecque, conserve une place importante dans l'histoire du costume.

Viennent l'époque 1830 et le second Empire; on ne

trouve plus que des réminiscences des siècles passés, quelquefois grossièrement appliquées.

Quant à la mode d'aujourd'hui, avide de changements, elle fait à tous les styles des emprunts et ne s'empare d'un genre que pour l'abandonner aussitôt ; c'est l'affaire de quelques mois, de quelques semaines.

On a dit que les changements de la mode avaient pour cause l'intérêt de l'industrie à faire vieillir les objets de luxe afin de les renouveler.

N'est-ce pas plutôt la vulgarisation du goût, l'absence de toute réglementation, la concurrence outrée, qui amènent ce bouleversement perpétuel dans le costume féminin.

Autrefois, c'était la cour qui dirigeait la mode ; c'était elle qui maintenait les traditions. Des édits intervenaient, quand le luxe, dépassant le monde de la cour, atteignait la bourgeoisie ; la mode était réglementée.

Aujourd'hui, c'est le demi-monde qui fait la mode. C'est au théâtre, aux courses, au concours hippique aux expositions qu'apparaissent les modes nouvelles, et, dès le lendemain, on peut les voir copiées dans les vitrines des maisons de nouveautés.

La maison de nouveautés est en réalité la véritable cause des modifications si rapides de la mode ; sans vergogne, elle copie les créations des meilleurs faiseurs ; elle les vulgarise à des prix dérisoires, sans se soucier de payer à l'ouvrière un salaire rémunérateur, ne visant qu'à vendre bon marché, toujours meilleur marché.

Autrefois, les riches seuls s'habillaient ; aujourd'hui

tout le monde entend être mis à la dernière mode.

Ce que le xix⁰ siècle a surtout développé, c'est une moyenne élégance qui, jadis, n'existait pas.

Bien plus que par goût personnel, c'est par nécessité que la couturière est amenée à transformer chaque jour la mode. Aussi, les documents de toute sorte lui deviennent-ils de plus en plus nécessaires pour créer du nouveau.

Venant après les études si complètes et si intéressantes de J. Quicherat sur l'histoire du costume en France, après l'important ouvrage de Racinet sur le costume historique, après le recueil de costumes de Pauquet et après l'histoire de la mode en France de A. Challamel, le petit livre que nous offrons aujourd'hui au public sous ce titre : *Le Costume féminin depuis la Gauloise jusqu'à nos jours*, pourrait paraître superflu et quelque peu prétentieux. Notre but en le publiant, a été, non pas de nous poser en innovateur ou en érudit, mais de résumer, en un recueil de petites dimensions, la substance des documents contenus dans des ouvrages considérables, tels que ceux dont nous venons de citer les titres et qui, par leur importance même, sont difficiles à se procurer et à consulter.

Nous avons pensé que ce petit recueil, mis à la portée de tous, pourrait ainsi combler une lacune et présenter quelque utilité.

En effet, bien des personnes, même parmi les professionnelles, ignorent les styles et confondent, sans pitié, les termes usités dans les modes anciennes. Nous espérons qu'élégantes et couturières apprécieront notre tentative.

« Il n'y a pas de femme, disait Mme de Genlis, qui n'ait au moins un secret de toilette ; ce secret-là, elle ne manque pas de le garder. » Peut-être quelque mondaine trouvera-t-elle dans *Le Costume féminin* le point de départ d'une mode nouvelle capable de faire valoir sa beauté. La réservât-elle pour elle seule, nous n'en serions pas moins flatté d'avoir été la cause, même indirecte, de quelque heureuse trouvaille.

<div style="text-align:right">MONTAILLÉ</div>

Avril 1894.

Époque Celtique

✝

Gauloise

Les Gauloises étaient habillées d'une longue *tunique* sans manches, relevée par une corde autour de la taille; sur les épaules, elles portaient une *saie* fixée d'une épaule à l'autre par une *fibule* en bronze.

Les Gauloises aimaient les bijoux; ceux-ci n'étaient pas seulement en os ou coquillages, mais bien souvent en bronze et même en or.

Elles portaient des bracelets, des anneaux de jambes et des colliers.

D'après un tableau d'Albert Maignan.

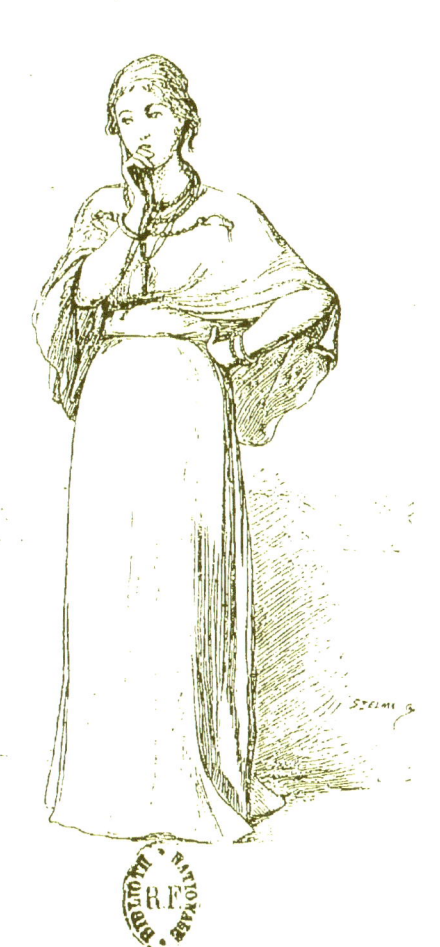

Époque Romaine

Gallo-romaine

Les Gallo-Romaines portaient une tunique fixée autour du corps par le *cingulum* ou ceinture posée au-dessous de la poitrine.

Cette tunique est *talaire*, c'est-à-dire descend jusqu'aux talons. Les épaules sont couvertes de la *palla*, manteau quadrangulaire percé d'une fente dans laquelle passe le bras gauche.

Un voile blanc recouvre la tête et tombe sur le dos.

D'après Challamel
(*Histoire de la Mode en France*).

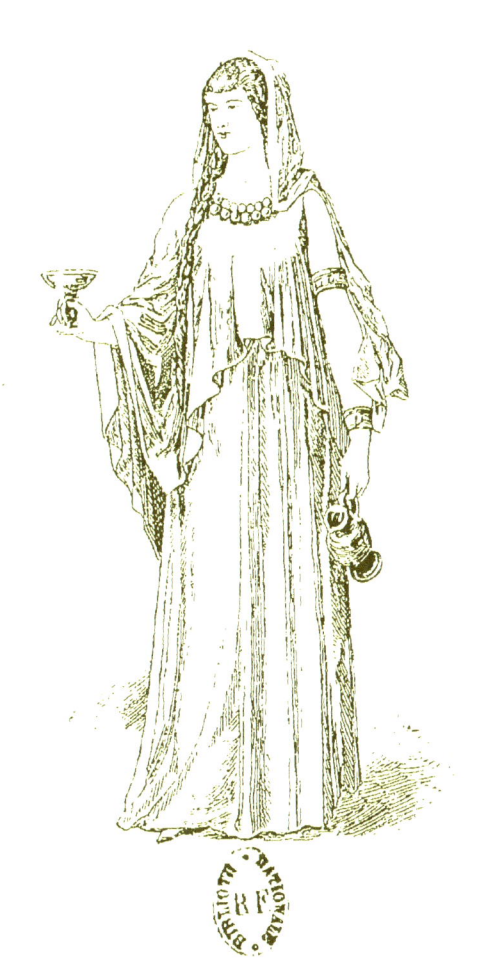

Époque Mérovingienne

Sainte Clotilde

La tunique est de même forme que celle des Gallo-Romaines, mais elle a des manches ; le manteau, plus long, n'est plus drapé comme la palla, mais tombe droit des épaules.

Les documents, pour les premiers siècles, comme d'ailleurs pour l'époque gauloise, manquent pour ainsi dire. C'est d'après les écrits de l'époque qu'il a été possible de reconstituer le costume féminin.

<div style="text-align:right">
D'après le recueil de Gaignières.

(Bibliothèque Nationale).
</div>

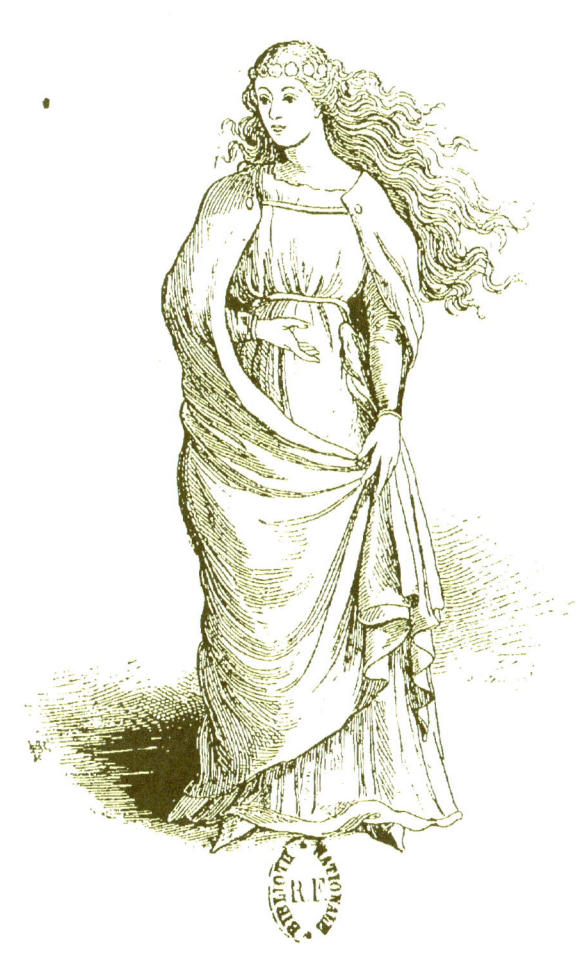

Époque Carlovingienne
(VIIIe et IXe Siècles)

✝

Reine carlovingienne

Ample tunique ou plutôt *pallium* orné dans le bas d'un *clave* brodé d'or et de pierreries. On appelait *clave* une bande d'étoffe de couleur différente du fond ; il servait souvent de marque de distinction.

La robe de dessous, également ornée de claves, est retenue par une ceinture.

Le pallium et la robe étaient de couleurs très tranchantes.

<div style="text-align:right">D'après Challamel
(*Histoire de la Mode en France*).</div>

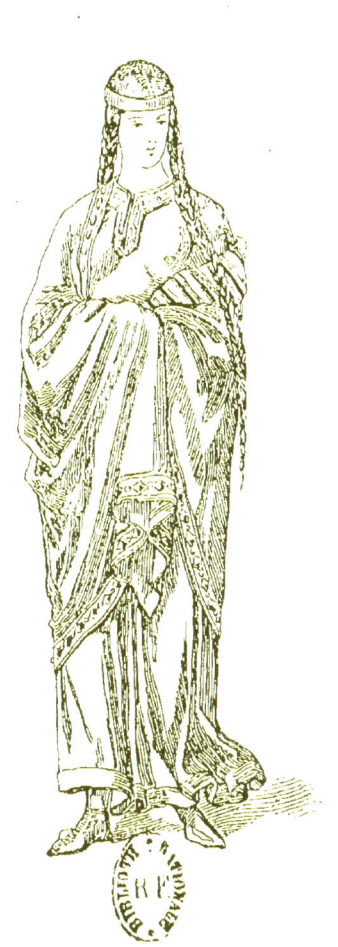

Premiers temps féodaux
(X^e Siècle)

✢

Adèle de Vermandois

⚘

Le costume d'Adèle de Vermandois sera porté jusqu'à la Renaissance par les dames de vie sérieuse ou les veuves. Avec peu de modifications, on le retrouve actuellement dans l'habillement des religieuses.

Une guimpe recouvre le haut de la poitrine, entoure le cou et rejoint le voile, qui forme aux deux côtés de la tête, sur chaque oreille, deux gros bourrelets.

<div style="text-align:right">D'après le recueil de Gaignières.</div>

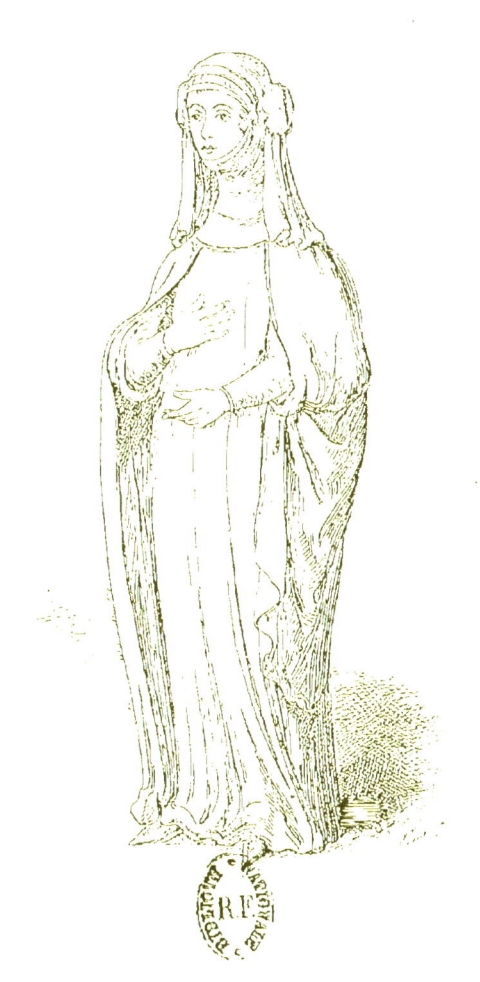

Moyen Age
(XIe Siècle)

Reine capétienne

Les reines du moyen âge sont représentées avec des vêtements richement ornés ; les couleurs en sont très vives et varient pour chaque pièce du costume.

L'originalité du costume de cette Reine capétienne consiste en une sorte de cuirasse ajustée sur le buste ; une riche ceinture à bouts pendants retombe par devant jusque vers le bas du *bliaud*. Par dessus le bliaud, la *chape*, doublée le plus souvent d'hermine et, comme vêtement de dessous, le *chainse*, généralement de fine laine ou de crêpe de soie. Le chainse deviendra la chemise au XIIIe siècle.

D'après les Monuments de l'époque.

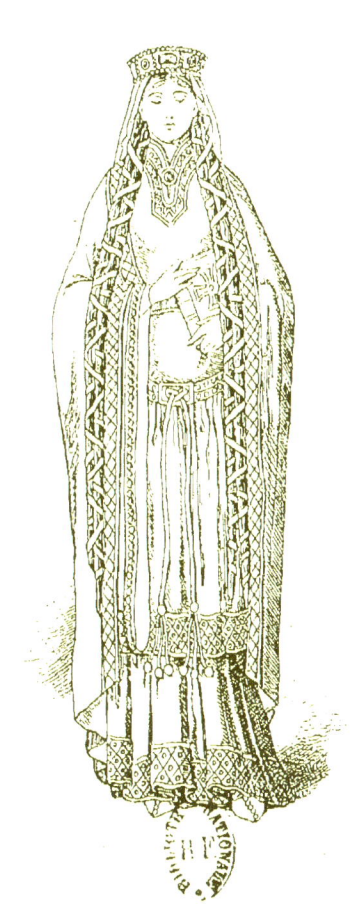

Moyen Age
(XIIIe Siècle)

✢

Marguerite de Provence

✢

Elle porte un *surcot* en brocatelle violacée ton sur ton et mélangée de soie, avec large plastron d'hermine ; bord d'hermine, également à la robe.

Les longues manches et la robe sont en étoffe bleue, brodée du côté droit seulement en fleurs de lys d'or.

La sous-jupe est en brocatelle comme le surcot ; dans le bas, bande d'or avec pierreries de couleur.

Marguerite de Provence porte une coiffure dont elle a dû prendre l'inspiration dans les croisades, où elle accompagna saint Louis.

D'après Montfaucon.
(*Monuments de la Monarchie française*).

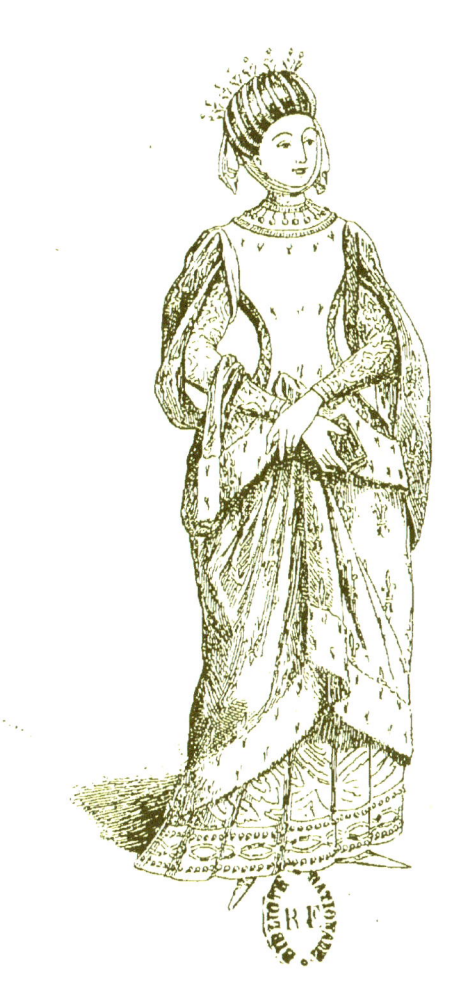

Règne de Charles VI
(XIVᵉ Siècle)

Marie de Chastillon

Le costume de Marie de Chastillon laisse voir bien distinctement le chainse qui se portait sous le bliaud et avait bien le caractère de la chemise.

Les petites manches du chainse qui sortent sur les mains sont rouges dans la gravure du recueil de Gaignières, tandis que le bliaud est bleu.

La chape de Marie de Chastillon est semée de ses armes blasonnées et de celles de son mari.

D'après le recueil de Gaignières

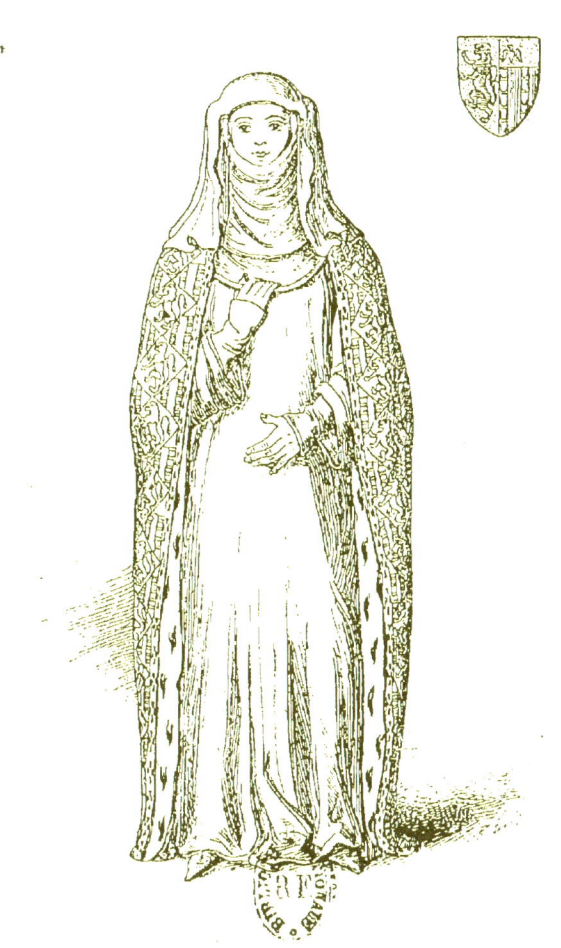

Règne de Charles VI
(XIVᵉ Siècle)

Chatelaine

Le chainse, en se transformant *en chemise* de toile de fil que toute personne aisée voulut porter sur la peau, eut pour le remplacer une première robe, ordinairement de laine, appelée *cotte*.

Pour la robe de dessus, il n'est plus question de bliaud : c'est le *surcot,* comme celui du costume de Marguerite de Provence, ou la *cotte hardie,* comme dans la présente figurine, avec des manches très ouvertes. Comme coiffure, le *chaperon*.

D'après Quicherat
Sculpture de cheminée du Musée de Cluny

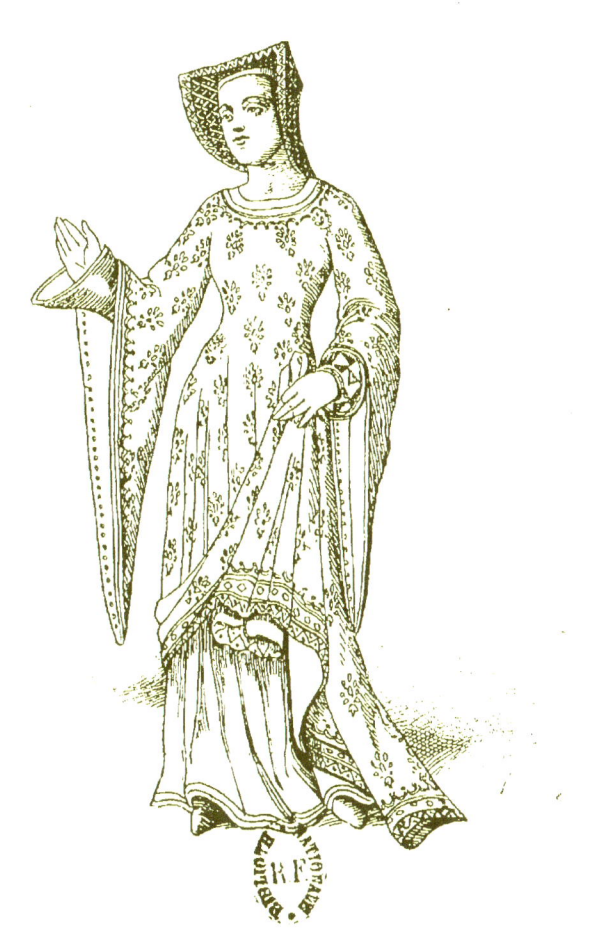

Règne de Charles VI
(XIV^e Siècle)

Jacqueline de la Grange

Jacqueline de la Grange est représentée avec une *cotte hardie*, blasonnée mi-partie de ses armes et de celles de son mari et garnie d'une large bande d'hermine. Elle porte, en outre, le *surcot* avec plastron d'hermine garni de pierreries.

Jusqu'à la Renaissance, l'hermine, le petit-gris, le vair qui n'était autre que le dos de petit-gris, constitueront les parures les plus riches, l'été comme l'hiver.

La coiffure de cette dame consiste en un bonnet sur lequel est disposé ce qu'on appelait l'*escoffion*.

<div align="right">D'après le recueil de Gaignières.</div>

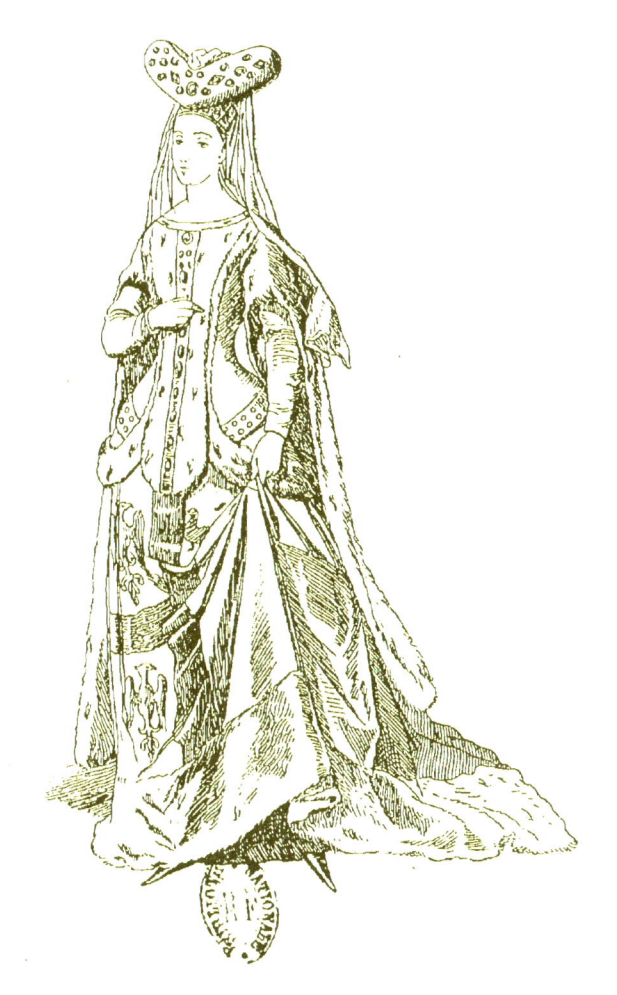

Règne de Charles VI
(XIV^e Siècle)

✣

Dame noble

✤

Sous les premiers Valois, apparition des chaussures dites *à la poulaine*. Il n'était pas de bon ton que la pointe des chaussures ne se prolongeât pas à un pied au delà des orteils; des baleines procuraient cet agrément.

A propos des coiffures ou des *atours* si bizarres de cette époque, les chroniqueurs disent que « *les Dames menaient cornes merveilleusement haultes et larges et avaient de chascun costé deux grandes oreilles si larges, que, quand elles voulaient passer l'huis d'une chambre, il fallait qu'elles se tournassent de costé et baissassent.* »

D'après Pauquet. — Modes historiques.

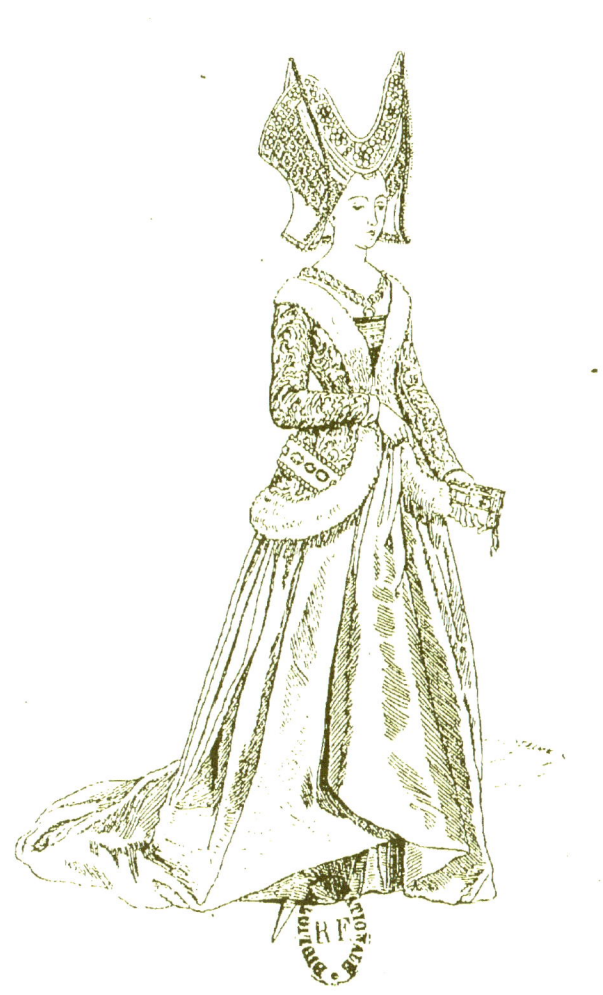

RÈGNE DE CHARLES VII
(XV^e Siècle)

✢

Dame noble

❦

Elle porte le *hennin*, qui, malgré les critiques, restera la coiffure recherchée pendant plus d'un siècle.

La cotte hardie s'ouvre en pointe sur la poitrine et dans le dos, avec revers sur les épaules.

La poitrine est protégée par un pan de velours ou de drap brodé, qu'on appelait *tassel;* un léger fichu de gaze, la *gorgerette*, s'ajustait sous cette pièce.

La jupe est bordée en bas d'un lé de velours ou bien d'une bande de pelleterie blanche, qu'on appelait une *lattice*.

Grande variété de couleurs dans les différentes parties de l'habillement : le bleu, le brun, l'écarlate, le vert, le mauve, le groseille sont les tons les plus recherchés.

D'après le recueil de Gaignières.

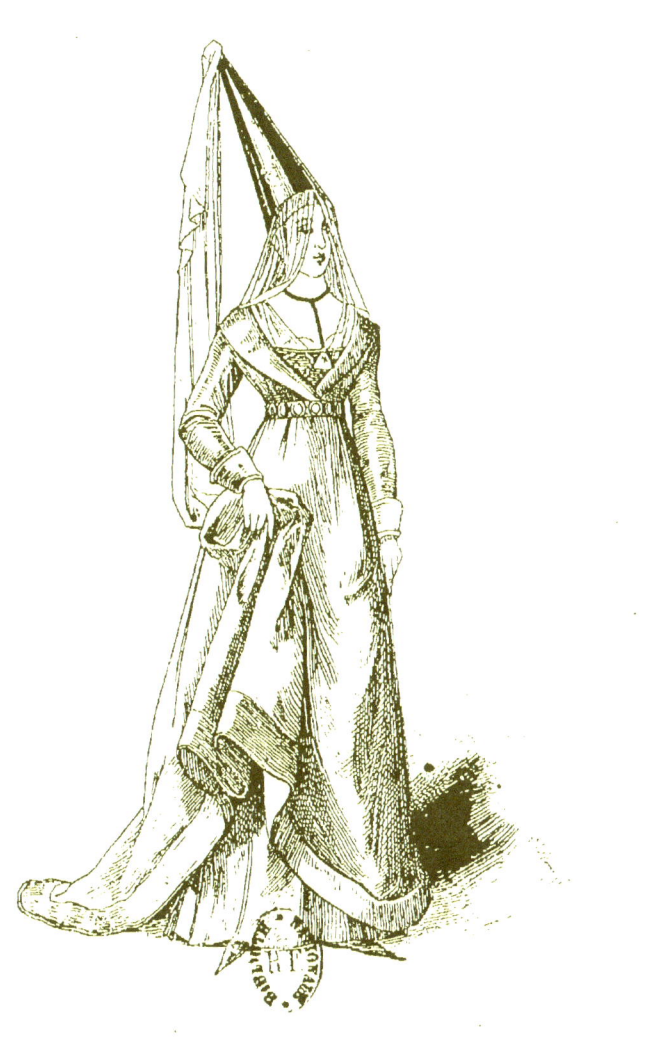

RÈGNE DE CHARLES VIII
(Fin du XVᵉ Siècle)

✢

Châtelaine

LA robe de cette châtelaine, en beau brocart violet sur fond mauve, offre une tendance vers une mode nouvelle; ce n'est plus la cotte hardie ni le surcot, c'est la *robe* par excellence.

Jusqu'au règne de Charles VI, les Françaises n'eurent que des chemises de toile grossière ou de laine. Isabeau de Bavière porta pour la première fois une chemise de lin.

Ici la chemise se retourne en parement au bas des manches, et se laisse voir autour de l'encolure.

A remarquer l'aumônière pendue à la ceinture.

D'après une tapisserie franco-flamande

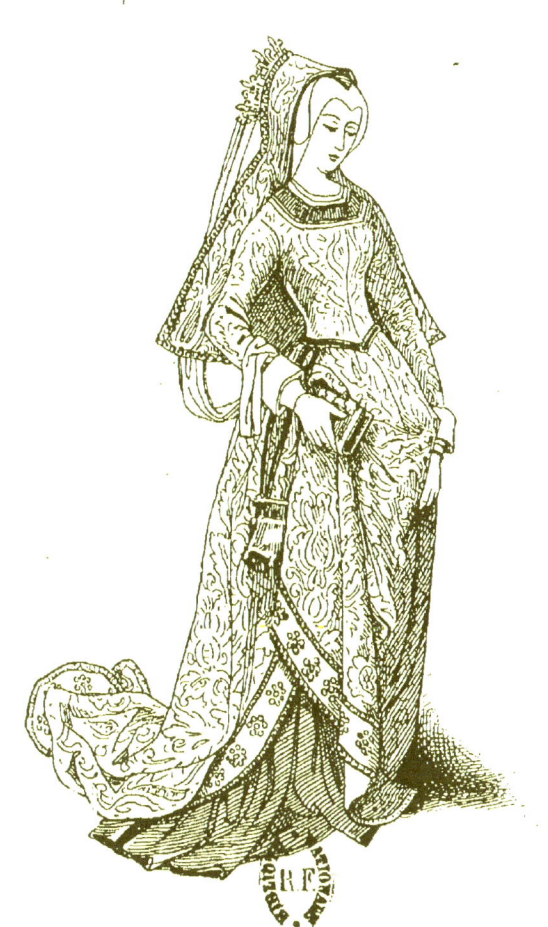

Fin du XVᵉ Siècle

Châtelaine

Cette robe a été dessinée d'après les tapisseries du Musée de Cluny, représentant *la Dame à la Licorne*. La coiffure, formant une sorte de turban, le corsage complètement nouveau comme garniture et comme forme, ont dû être inspirés par les croisades.

L'influence des croisades se retrouve, en effet, très sensible dans les mœurs et les arts de l'Europe occidentale aux xivᵉ et xvᵉ siècles.

Le hennin fut, dit-on, importé de Syrie.

D'après les tapisseries du Musée de Cluny.

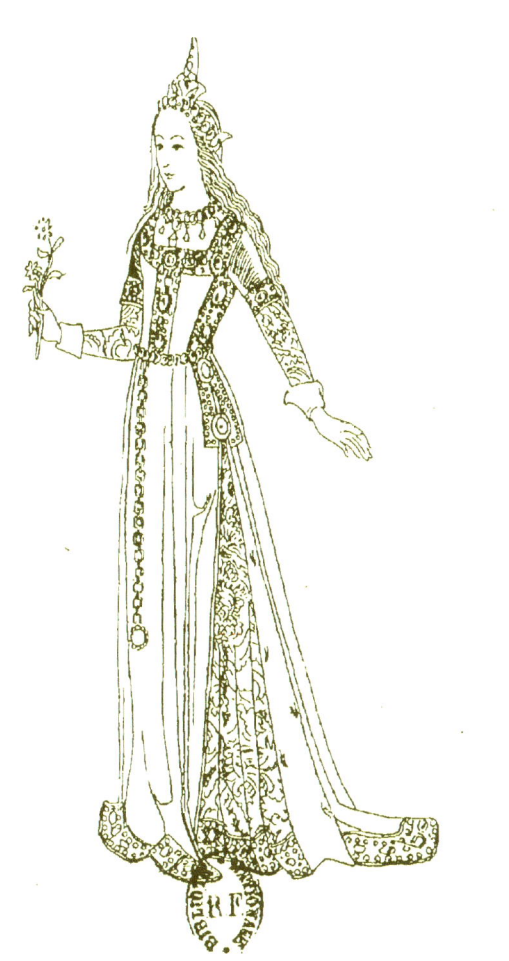

Règne de Louis XII
(Comm^t du XVI^e Siècle)

Dame de condition

A la mort de Louis XI, on peut regarder, dit Quicherat, dans sa très intéressante histoire du costume, le moyen âge, comme fini. Il l'est, pour le costume, comme pour le reste.

La robe est à corsage plat et ajusté; elle est taillée carrément et très dégagée à l'encolure. Elle a des manches d'une ouverture extrêmement large avec un parement de fourrure.

La jupe de cette robe, fort étoffée, traîne par devant et par derrière, ce qui rend nécessaire de la tenir relevée par des *troussoirs*. Le bord de la jupe est doublée de fourrure.

La coiffure est le *chaperon* et rappelle les capelines de nos jours.

<div style="text-align:right">Quicherat, d'après un manuscrit de la
Bibliothèque Nationale.</div>

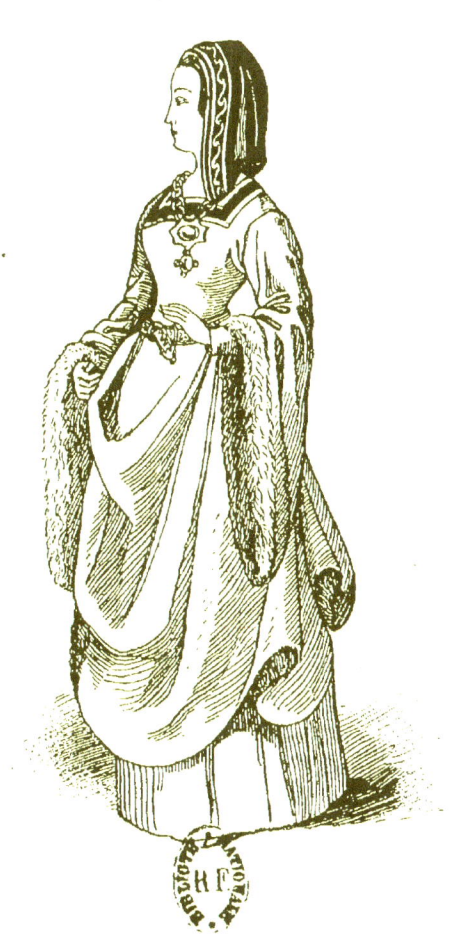

RÈGNE DE LOUIS XII
(Comm^t du XVI^e Siècle)

✢

Anne de Bretagne

✤

Anne de Bretagne est représentée dans le manuscrit de ses Heures, avec une robe ouverte depuis la taille jusqu'en bas et doublée d'hermine.

Cette robe est en brocart à larges ramages bruns sur fond bronze et la jupe en tissu rouge broché de quadrillés d'or.

Les *patenôtres* ou chapelet de prières sont attachées au nœud de la ceinture.

La *coiffe* est un petit béguin de soie blanche; sur le devant est adapté un tour de visage brodé d'or. Le chaperon qui tombe sur la nuque est de satin noir.

<div style="text-align:right">D'après le recueil de Gaignières.</div>

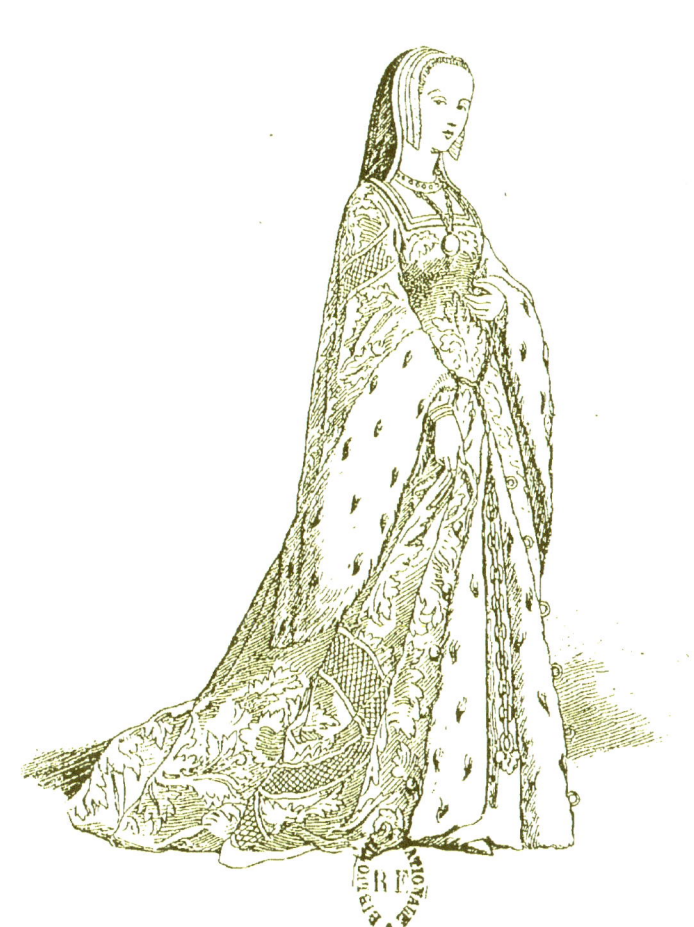

Règne de François I^{er}
(XVI^e Siècle)

Éléonore d'Autriche

Le caractère saillant du costume féminin au xvi^e siècle s'accuse nettement avec le règne de François I^{er}.

Pour avoir taille fine, on comprime le buste au moyen de la *basquine* ou corps piqué, fait en toile forte, précurseur du corset; et pour faire ressortir encore la sveltesse, on élargit la jupe dans le bas au moyen du *vertugadin*.

Le vertugadin consistait primitivement en un jupon de gros canevas empesé, qui était recouvert de taffetas.

La robe d'Éléonore d'Autriche, de velours cramoisi, est ouverte en pointe sur une cotte de drap d'or, absolument tendue et ne faisant aucun pli; le corps est très décolleté en carré.

Les manches sont faites de gros bouillons en étoffe découpée d'où sort la chemise; elles sont fermées aux poignets par des manchettes fraisées.

D'après le recueil de Gaignières.

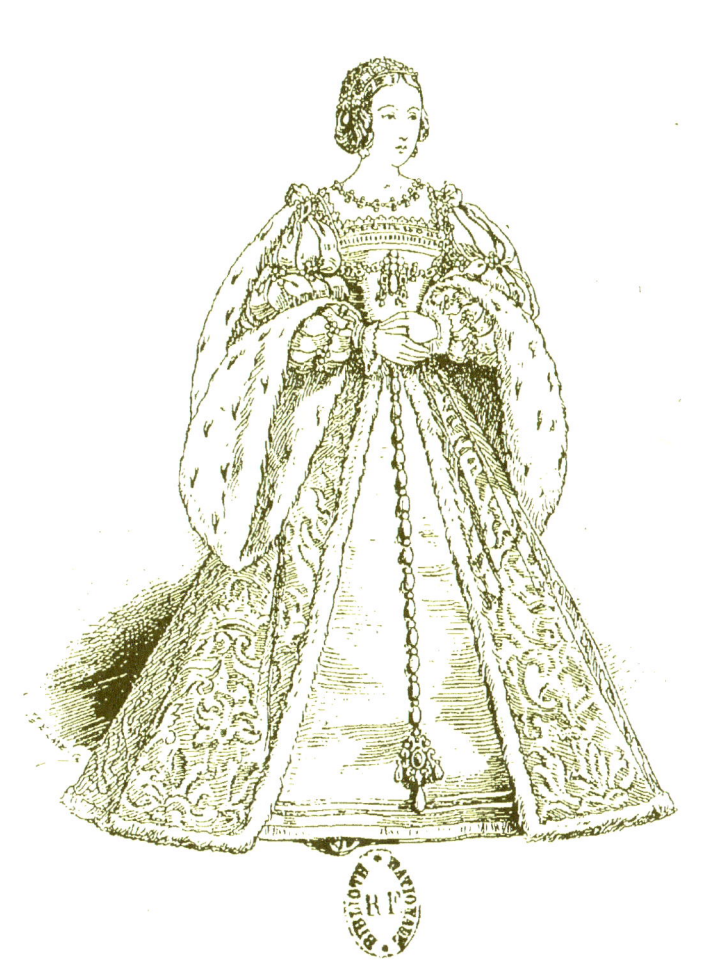

RÈGNE DE HENRI II

Catherine de Médicis

CATHERINE DE MÉDICIS apporta dans l'application des modes italiennes un goût délicat bientôt suivi par les dames françaises.

La robe, avec laquelle elle est ici représentée, s'éloigne sensiblement du style adopté à la Cour de François I^{er}. La basquine est supprimée et remplacée par un long pardessus, fait de velours noir et garni de biais d'hermine. Le pardessus s'ouvre sur une cotte d'étoffe blanche brodée de pierreries noires.

Gaufrée en petits canons, godronnée, c'est-à-dire empesée, maintenue par un collier dit *carcan*, la *fraise*, que Catherine vient d'introduire, constitue une nouveauté ainsi que la manche, ne dépassant pas le coude, et laissant l'avant-bras couvert seulement de fines dentelles dont on voit la première apparition en France.

La pointe du soulier témoigne que les chaussures épatées du bout ont fait leur temps.

<div style="text-align:right">D'après Lanté.
Galerie française des femmes célèbres.</div>

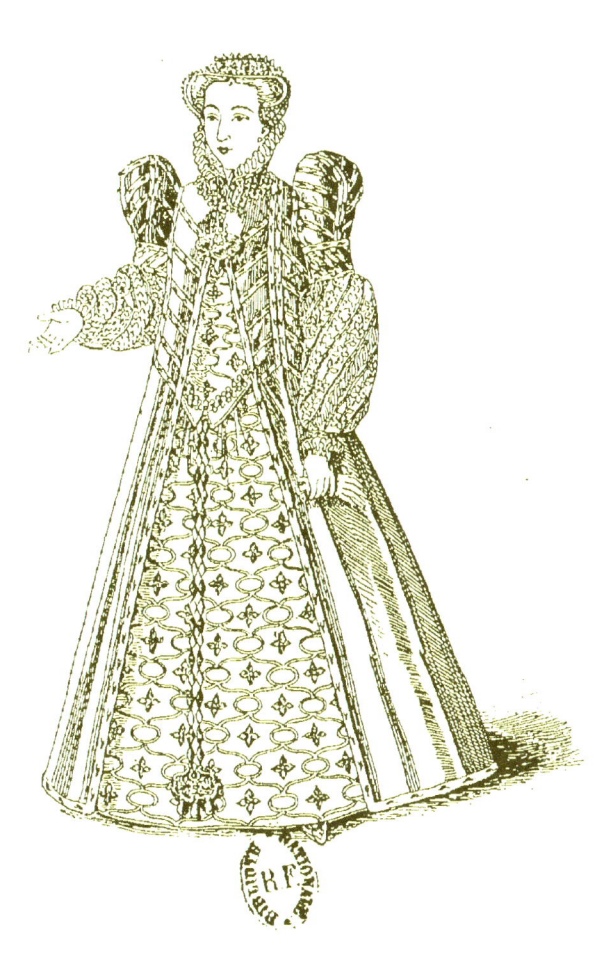

Règne de Henri II

Catherine de Médicis

Après la mort de Henri II, Catherine de Médicis adopte l'habillement de veuve pour toilette ordinaire.

Son vêtement se compose d'un bonnet encadrant la figure avec une pointe aiguë sur le front, et recouvert derrière par un long voile tombant sur le dos, d'une fraise à gros tuyaux, d'une basquine très ajustée à la taille, sous laquelle on devine le *Corps piqué* ou corset, d'une large jupe plissée, soutenue par un vertugadin, et d'une longue *cape* que rehausse un collet montant, godronné et soutenu par des fils d'archal ou des baleines.

Le *corps piqué* était maintenu par un *busc*. Le busc désignait une lame de buis, d'ivoire, de laiton, d'argent, qui s'adaptait sur le devant pour donner du maintien; ce busc était souvent apparent sur la robe et, dans ce cas, richement recouvert.

<div style="text-align:right">D'après le recueil de Gaignières.</div>

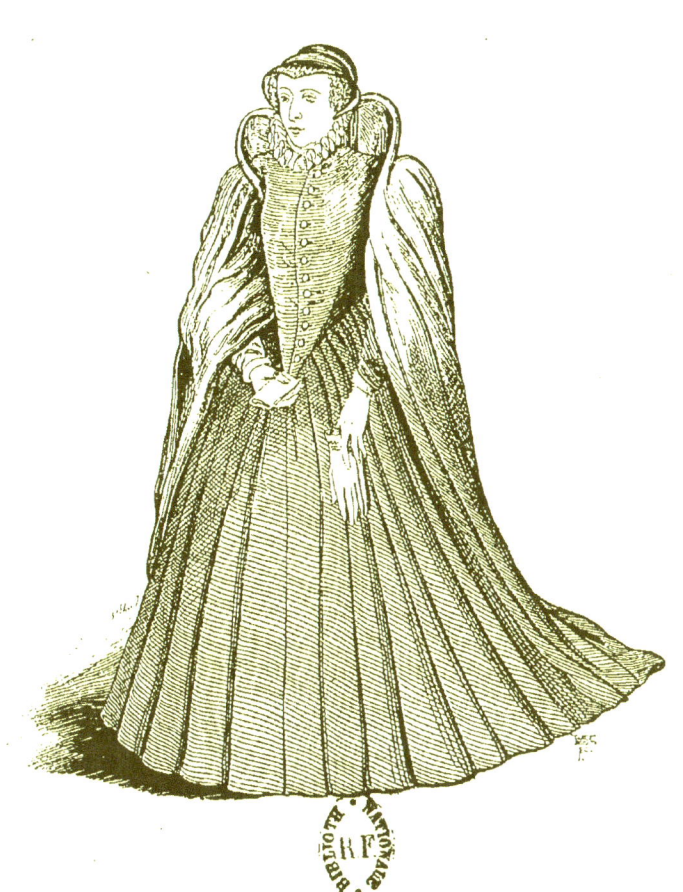

RÈGNE DE FRANÇOIS II

✞

Marie Stuart

MARIE STUART, veuve à 18 ans de François II, ne fait que paraître sur le trône de France.

Son nom se rencontrera, cependant, souvent dans l'histoire de la mode.

Elle porte le costume de deuil : la robe noire recouverte du long voile blanc en forme de manteau avec collet; au cou, la fraise à double godron; aux poignets, les manchettes en batiste blanche.

Sa coiffure, l'*atifet*, qui est d'ailleurs celle de Catherine de Médicis (planche 18), fait un cadre gracieux à sa beauté; elle deviendra populaire sous le nom de coiffure *à la Marie Stuart*.

La mode, pour les deuils, de porter le blanc avec le noir est restée en usage en Angleterre, et paraît, de nos jours, devoir être adoptée par les veuves françaises.

<div style="text-align:right">D'après le recueil de Gaignières.</div>

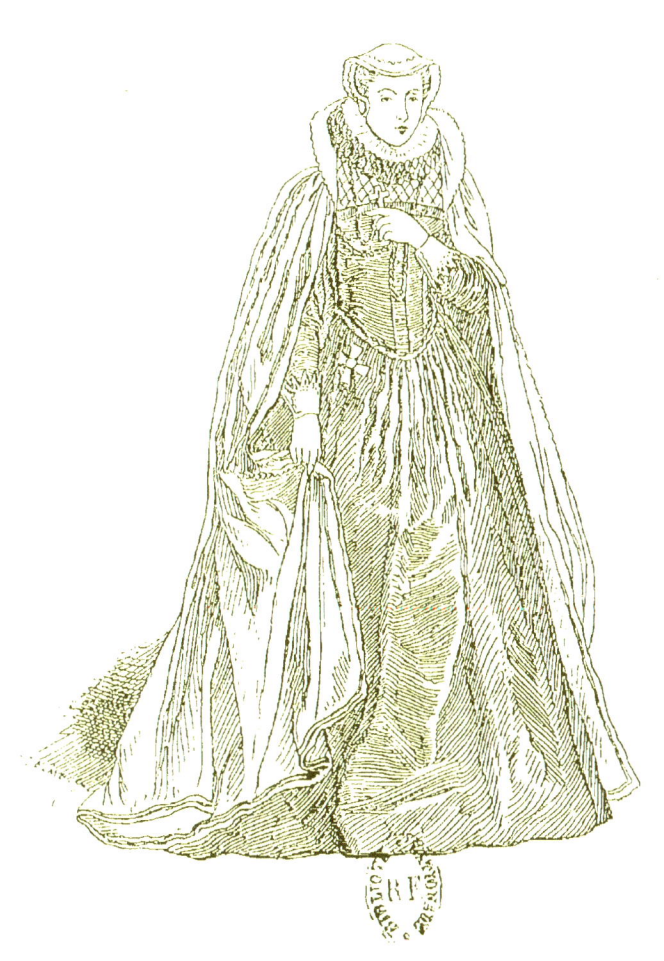

Règne de François II

✣

Princesse

La fraise, comme le vertugadin, sera en honneur jusqu'à la fin du règne de Henri IV; mais elle sera plutôt la parure des dames de qualité.

Parfois elle prendra comme dans le dessin ci-contre une dimension telle que la tête paraîtra séparée du corps.

Celle portée par cette princesse se compose de plusieurs rangs de tuyaux superposés et garnis de ces dentelles, dont l'introduction toute récente en France faisait un ornement fort recherché.

Avec ces collerettes empesées, raides, soutenues par un fil métallique et si volumineuses, il fallut se servir de cuillers et de fourchettes à longs manches, pour arriver à manger sans trop de gêne.

<div style="text-align:right">D'après un tableau du Musée de Versailles.</div>

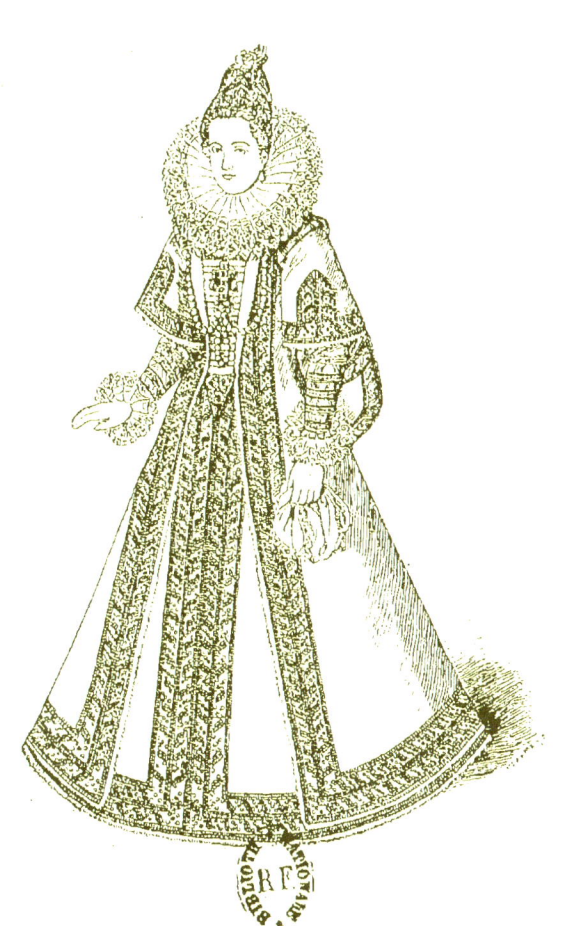

Règne de Charles IX

Dame de qualité

L'ORIGINALITÉ de ce costume consiste en la *toque* de velours noir avec plume blanche à droite, au-dessus de l'oreille, et la *cape* avec collet droit et collet rabattu.

La toque était également la coiffure des femmes et des hommes; on en trouve de fréquents exemples, mais elle n'était guère de mise qu'à la Cour.

Quant à la cape, c'était plus généralement le manteau porté par les hommes. Sauf dans les modes allemandes, il se rencontre peu de manteaux dans l'habillement des femmes.

<p style="text-align:center">D'après une gravure du temps.
Collection du Musée des Arts décoratifs.</p>

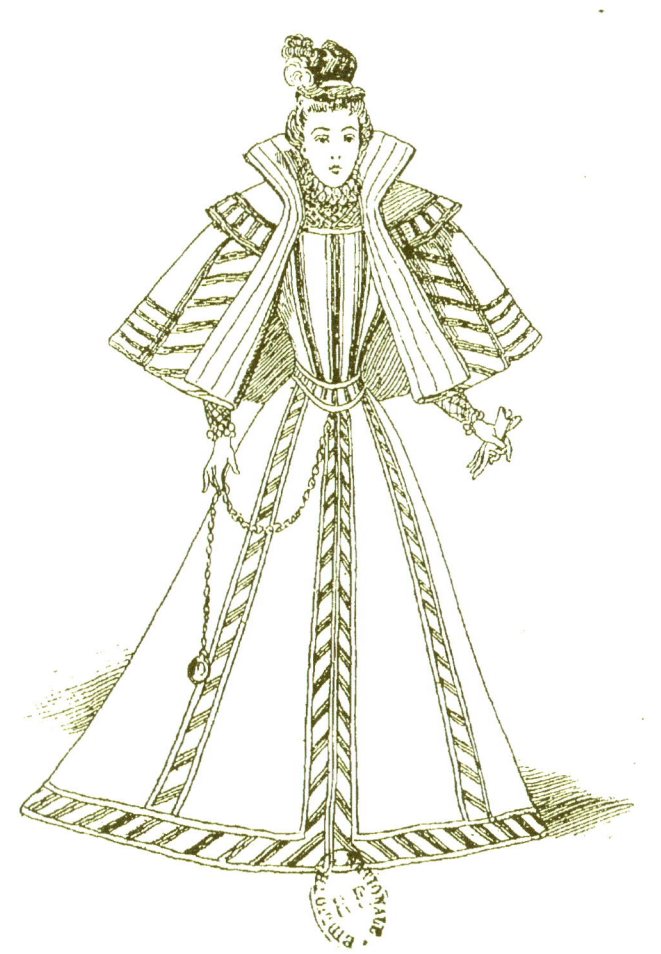

Règne de Charles IX

Bourgeoise

Comme coiffure le chaperon, en velours noir, à la mode italienne avec le petit béguin ou coiffe de soie portée dessous.

La collerette montante, ou col carcan, qui se dégage du corsage et qui est godronnée, tient à un fichu de linon entourant la gorge et dénommé *gorgias*.

Manches très étroites avec épaulettes à gros bourrelets bouffants.

Robe de drap avec petit bord de velours, ouverte sur une cotte cramoisie rouge. Les couleurs les plus disparates composaient les différentes pièces de l'habillement des bourgeoises, dont le goût mal assuré avait la tendance d'exagérer toutes les modes.

<div style="text-align:right">D'après Racinet.
Collection de la Mésangère</div>

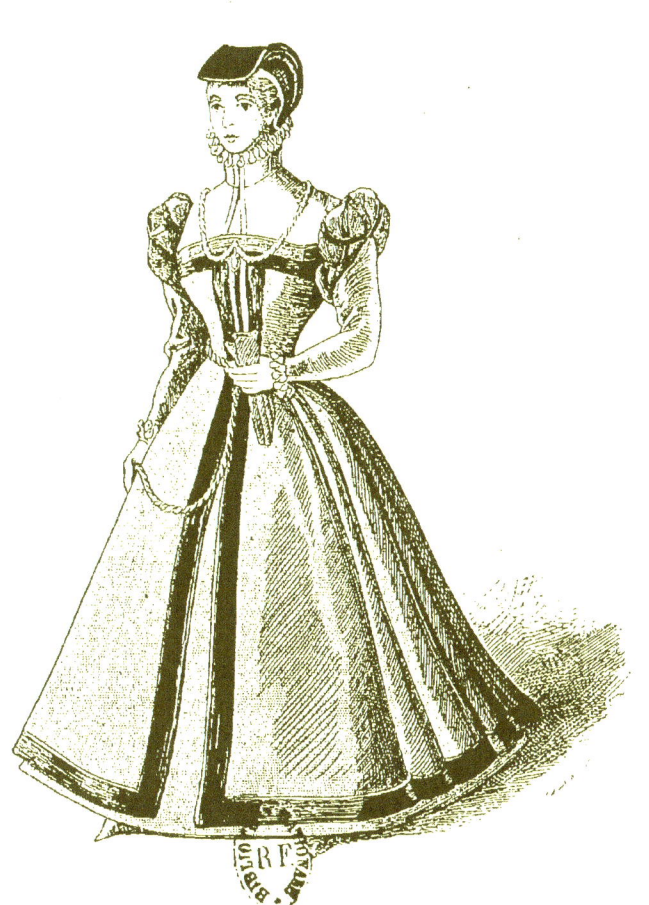

Règne de Charles IX

✝

Marie Touchet

La robe de Marie Touchet, dans le recueil de Gaignières, est noire avec dessins d'argent; la cotte ou sous-jupe est bleue avec broderies noires; le toquet et le voile noirs.

D'après cette toilette, on voit que le noir devait être de mode aussi bien que les couleurs.

La jupe, très ample, relevée aux hanches, n'a pas d'ouverture, et tient à la basquine.

La manche, taillée d'un seul morceau, très étroite au poignet, forme ballon à l'épaule.

L'ampleur des jupes est soutenue par le vertugadin. La taille bien prise suppose, sous la basquine, un corps piqué ou corset perfectionné par des lames de baleine ou d'acier.

<div style="text-align: right">D'après le recueil de Gaignières.</div>

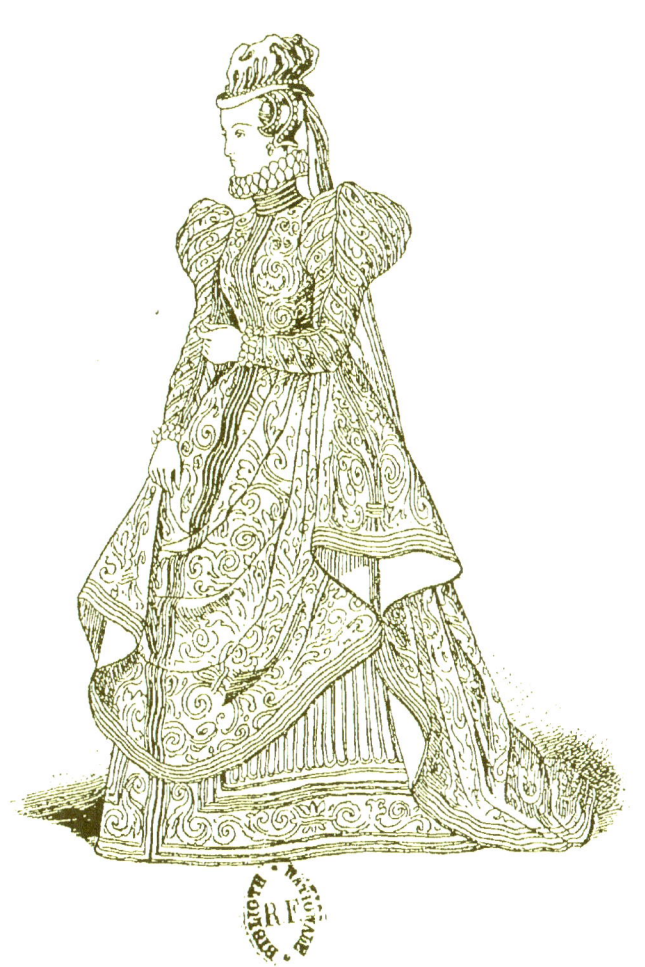

RÈGNE DE HENRI III

✝

Marguerite de Vaudemont
Duchesse de Joyeuse

MARGUERITE de Vaudemont est représentée avec la robe qu'elle portait le jour de ses noces avec Anne de Joyeuse, robe de satin blanc.

La taille est étroitement ajustée afin d'obtenir ce qu'on appelait un corps *bien espagnolé*; les manches sont brodées d'or et les *mancherons*, ou fausses manches partant de l'épaulette, sont doublés de brocart lamé or; des pierreries tiennent lieu de boutons.

La collerette remplace la fraise. Sur les cheveux en *raquette*, c'est-à-dire relevés sur les tempes, est posé l'atifet de velours surmonté d'une aigrette.

D'après un tableau du musée du Louvre.

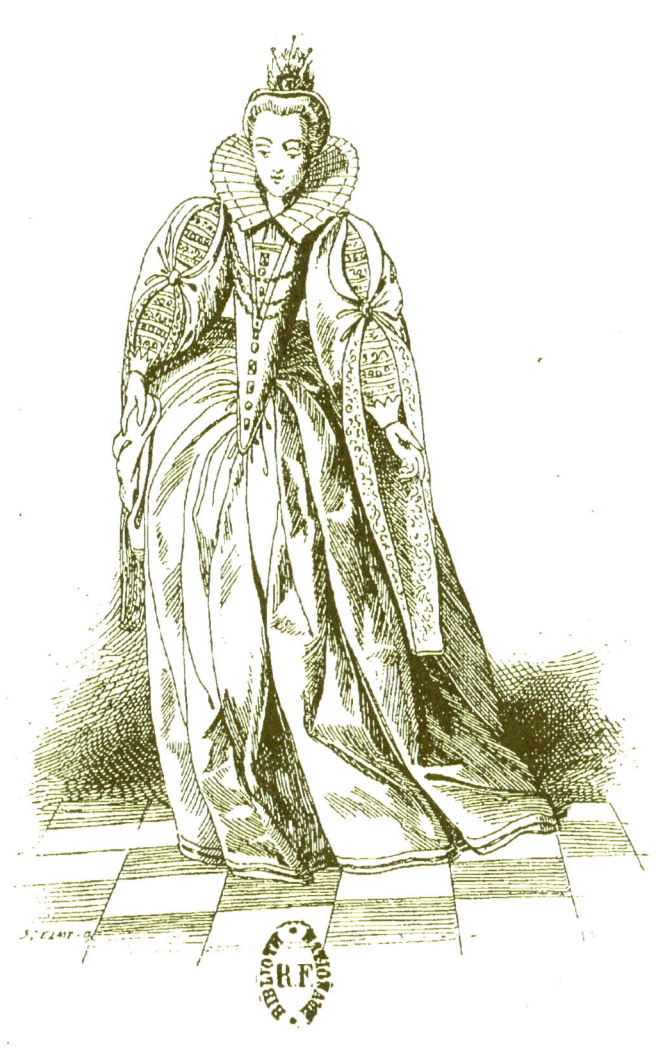

Règne de Henri III

Dame sous la Ligue

Sous la Ligue, les catholiques zélés adoptent comme coiffure le chapeau à bord plat et à cône allongé, que les gravures représentant le duc de Guise ont rendu populaire; ce chapeau était, dit-on, d'origine albanaise. Il était également de mode pour les dames de condition.

La cape a des manches; mais elle se porte encore jetée sur les épaules.

La robe gracieusement froncée à la taille se relève pour laisser voir une cotte ornée, dans le bas, de *passements* d'or.

<div style="text-align:right">D'après une estampe du temps.</div>

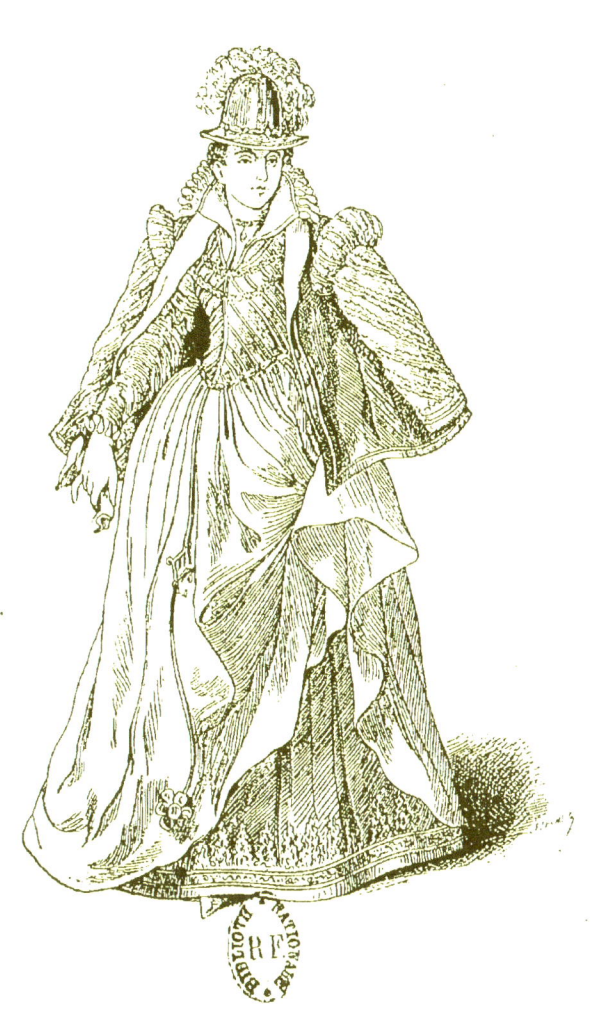

Règne de Henri III

✢

Dame de la Noblesse

✤

Parmi les extravagances qui se rencontrent dans les modes de la fin du xvi⁺ siècle, il n'y en a guère de plus curieuse que celle de ce costume porté par une dame de la noblesse, au temps de la Ligue.

C'est en effet, à cette époque, nous dit Quicherat dans *son histoire du Costume*, qu'est issue cette fantaisie qui consistait à attacher au dos de la robe, et en sens inverse, au-dessus et au-dessous de la taille, des sortes de conques en tissu léger qui étaient maintenues écartées par une armature spéciale.

On désignait sous le nom de *manteau* ces appareils qui semblaient plutôt faits pour voler que pour se couvrir.

D'après Quicherat (gravure prise dans Bertellius).

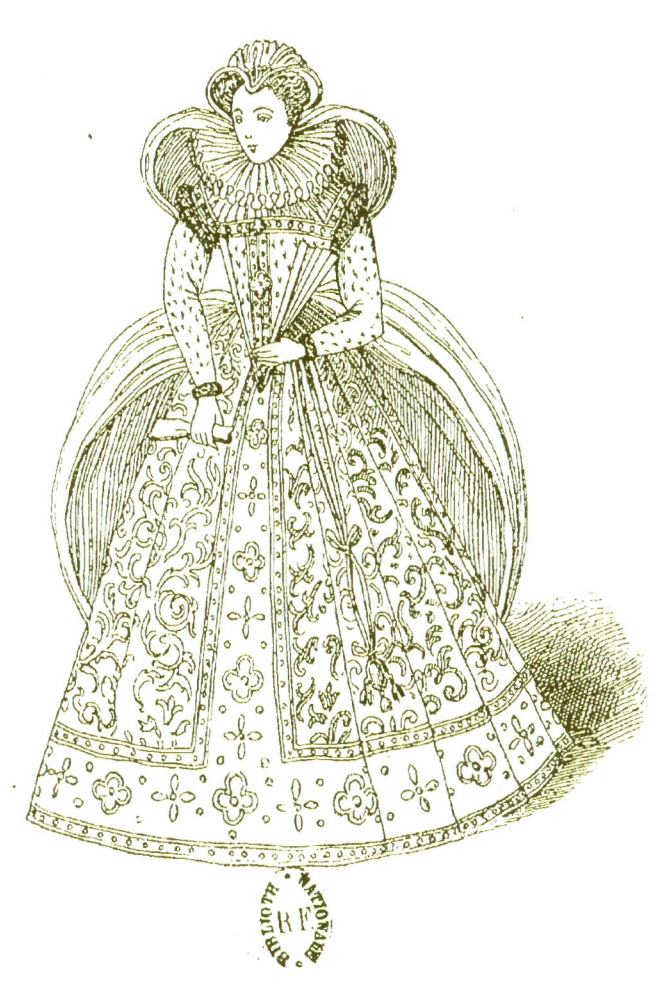

Règne de Henri III

✢

Marguerite de Valois

✤

Marguerite de Valois substitue au vertugadin à entonnoir le vertugadin *en tambour*, formé par des bourrelets posés sur les hanches.

De la taille partent des tuyaux en étoffe qui reposent sur le haut du vertugadin et donnent réellement l'aspect d'un tambour, dans le but bien évident de faire paraître la taille plus mince.

Sous la robe en satin noir est une cotte en satin cramoisi orné de petits biais velours jaune d'or. Ces couleurs plutôt sobres font contraste avec les mélanges de tons bigarrés, dont on rencontre la nomenclature dans les descriptions des toilettes de cette époque.

<div style="text-align:right">D'après une gravure de Thomas de Leu.
(Pauquet, modes historiques)</div>

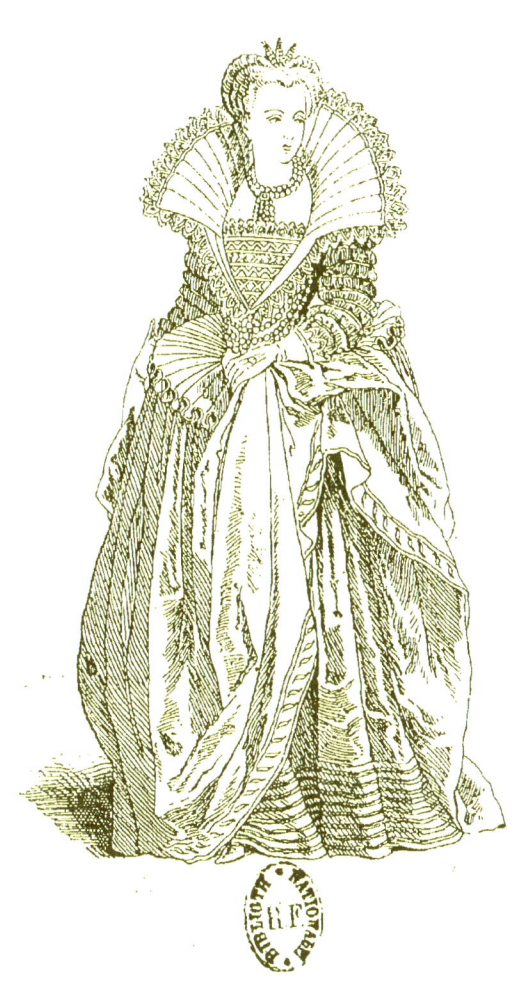

Règne de Henri III

Damoiselle

Les manches gonflées et souvent le corsage lui-même subissaient des découpures, des entailles de formes diverses, soit en long, soit en crevé, qui laissaient voir la doublure d'une autre couleur.

A des chaînes d'or partant de la taille était attaché un miroir, un livre d'heures ; des chaînes encore au cou et sur la poitrine ; des bijoux dans les cheveux.

Les dames de la noblesse, nous dit Quicherat, portaient le masque de velours, et les bourgeoises une pièce de satin noir percée de deux trous qui couvrait une partie du front et les yeux.

<div align="right">D'après le recueil de Gaignières</div>

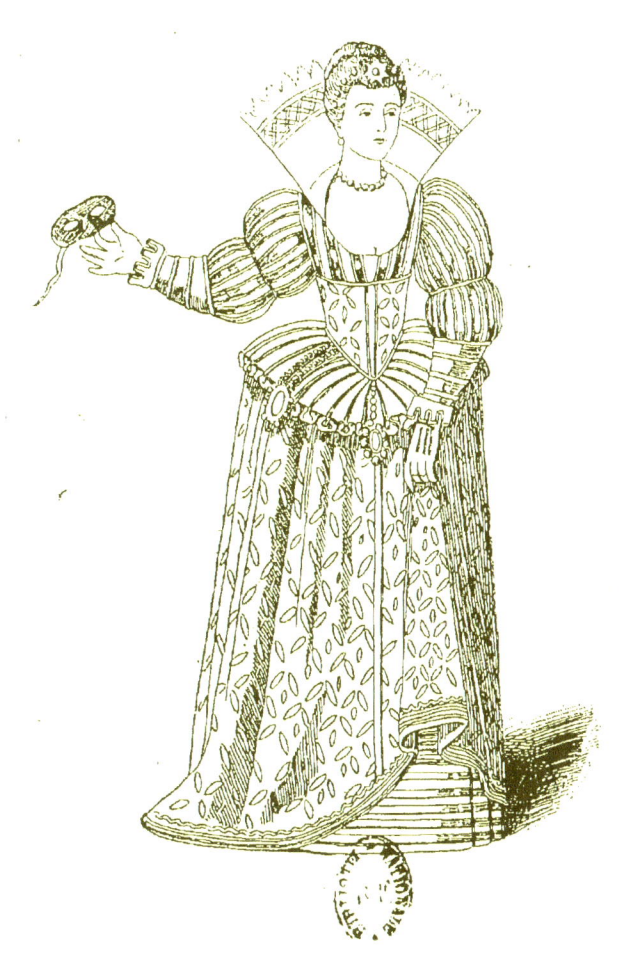

RÈGNE DE HENRI IV

Bourgeoise

Dans cette gravure, le vertugadin qui n'est dissimulé par aucune garniture, se voit dans toute son ampleur.

Les dames portaient, sous la cage du vertugadin, le haut-de-chausses ajusté selon l'usage masculin ; on lui donnait le nom de *caleçon*.

Toutes les couleurs se rencontrent dans la toilette d'une bourgeoise. Dans celle qui est représentée ici d'après Gaignières, la cotte est de drap cramoisi avec biais de satin vert de pré; la robe, de drap bleu de France avec liséré orange ; et les manches en satin rose s'ouvrent sur un crevé de crépon amarante. Il n'est pas jusqu'au miroir et à l'aumônière qui n'apportent une note criarde dans tout cet ensemble grotesque.

<div style="text-align:right">D'après le recueil de Gaignières.</div>

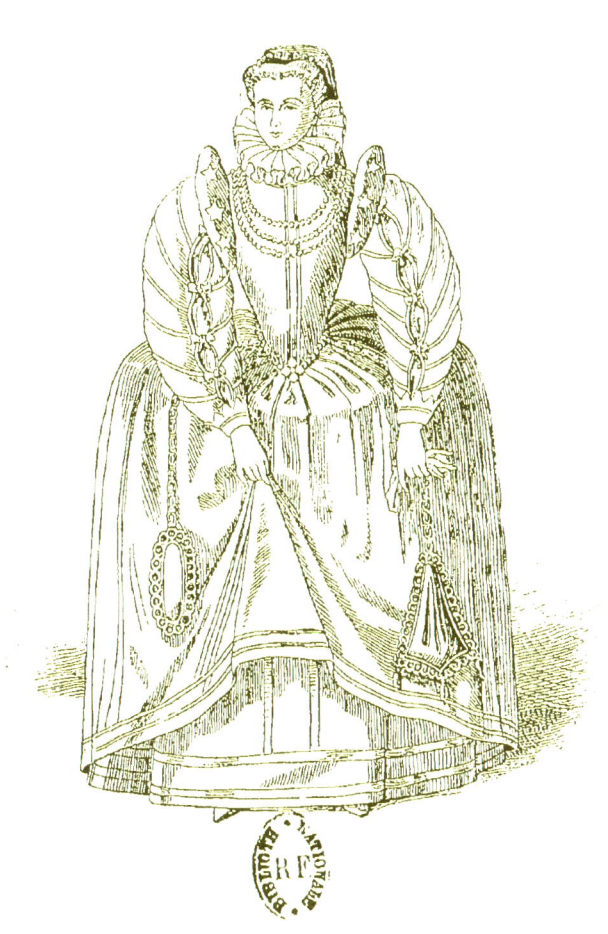

Règne de Henri IV

Marguerite de France

Le vertugadin, dont la mode nous venait d'Espagne, était composé de cerceaux de fer ou de bois et donnait l'apparence de plusieurs cercles de tonneaux cousus en dedans des jupes.

Marguerite de France lui fit prendre des proportions exorbitantes, grâce aux énormes bourrelets qu'elle portait aux deux côtés de son corps et qui firent donner à ce vertugadin le nom de *tambour*.

L'exhibition de la poitrine était devenue beaucoup plus hardie et plus général aussi l'usage de porter des perruques qu'on poudrait de poudre parfumée.

D'après la gravure très originale représentant la reine Marguerite, les manches tailladées sont indépendantes du corsage et se terminent par des manchettes en *rebras*, c'est-à-dire recouvrant le bas des manches.

L'*éventoir* en plumes étalées est remplacé par l'éventail pliant.

<div style="text-align:right">D'après une gravure du temps.</div>

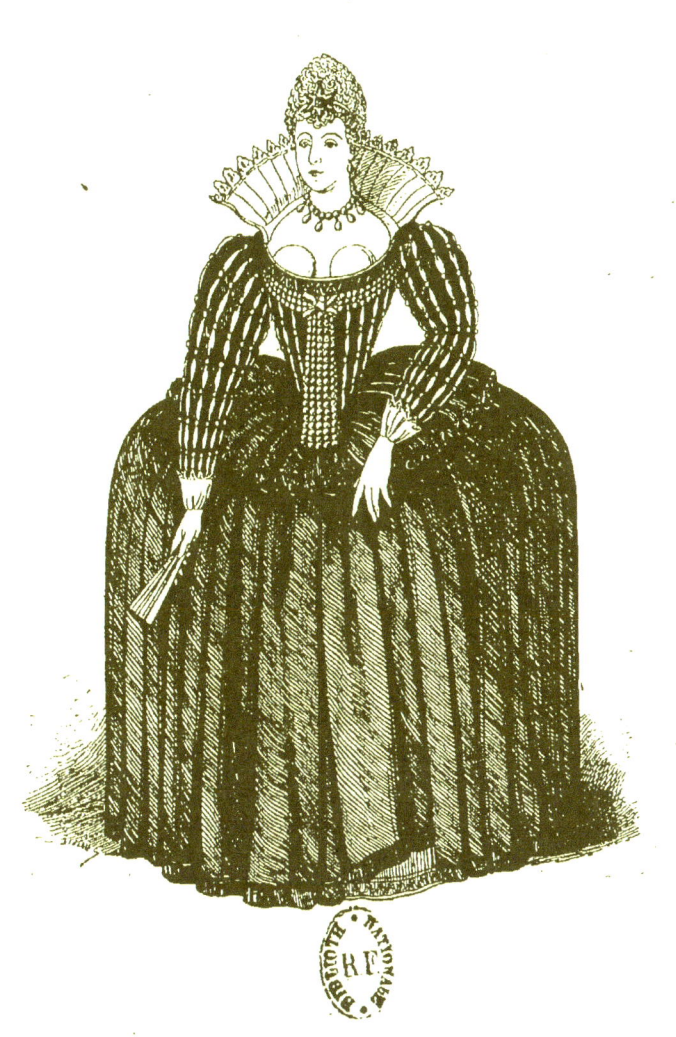

Règne de Henri IV

✢

Gabrielle d'Estrées

✢

La fraise et la collerette se rencontrent tour à tour à la fin du XVIe siècle et sous Henri IV. La fraise que porte Gabrielle d'Estrées est en batiste à triple rang de godrons bordés de passements dentelés.

Gabrielle d'Estrées a les cheveux *en raquette*; aux oreilles, des pendants en perles, et au corsage, un collier et des pierreries d'une grande richesse.

Sa robe est de satin blanc orné de nœuds et de biais de satin jaune paille; sa cotte est de satin *bleu mourant*.

Quicherat donne, dans son *Histoire du Costume*, une nomenclature très longue des diverses nuances appliquées à cette époque aux étoffes depuis les couleurs *triste amie, espagnol malade, fleur mourante*, jusqu'à celles de *veuve réjouie, trépassé revenu* ou bien encore de *singe envenimé*.

<div style="text-align:right">D'après une gravure de Thomas de Leu
(Recueil de Pauquet)</div>

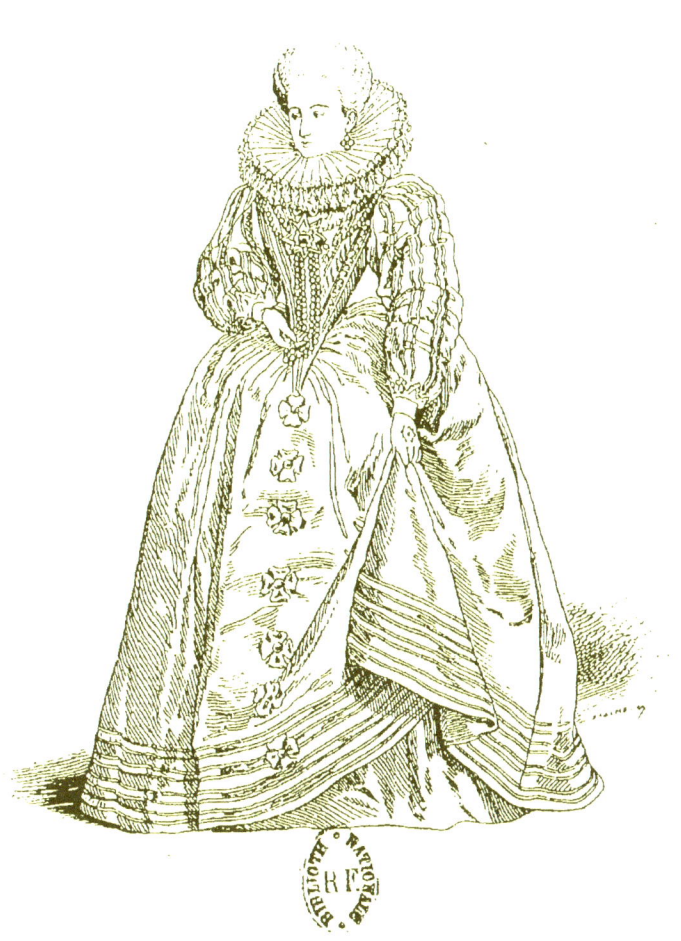

Règne de Henri IV

Marie de Médicis

Avec Marie de Médicis, la collerette qui, d'ailleurs, dans l'histoire de la mode, porte son nom, remplace définitivement la fraise; bordée de dentelle et soutenue par un fil d'archal, elle part de la hauteur de l'épaule.

Depuis que l'industrie de la soie est devenue nationale, l'usage s'en est vulgarisé; le satin et le taffetas sont étoffes bourgeoises; il fallut être habillée de velours pour se donner des airs de noblesse.

La robe et le manteau de cour de la reine sont en velours bleu de France brodé de fleurs de lys en or; le manteau est doublé d'hermine.

Le devant du corsage est garni de riches pierreries; au cou, un petit collier de perles. Les mains ne sont point gantées.

<div style="text-align:right">D'après le tableau de Porbus (musée du Louvre).</div>

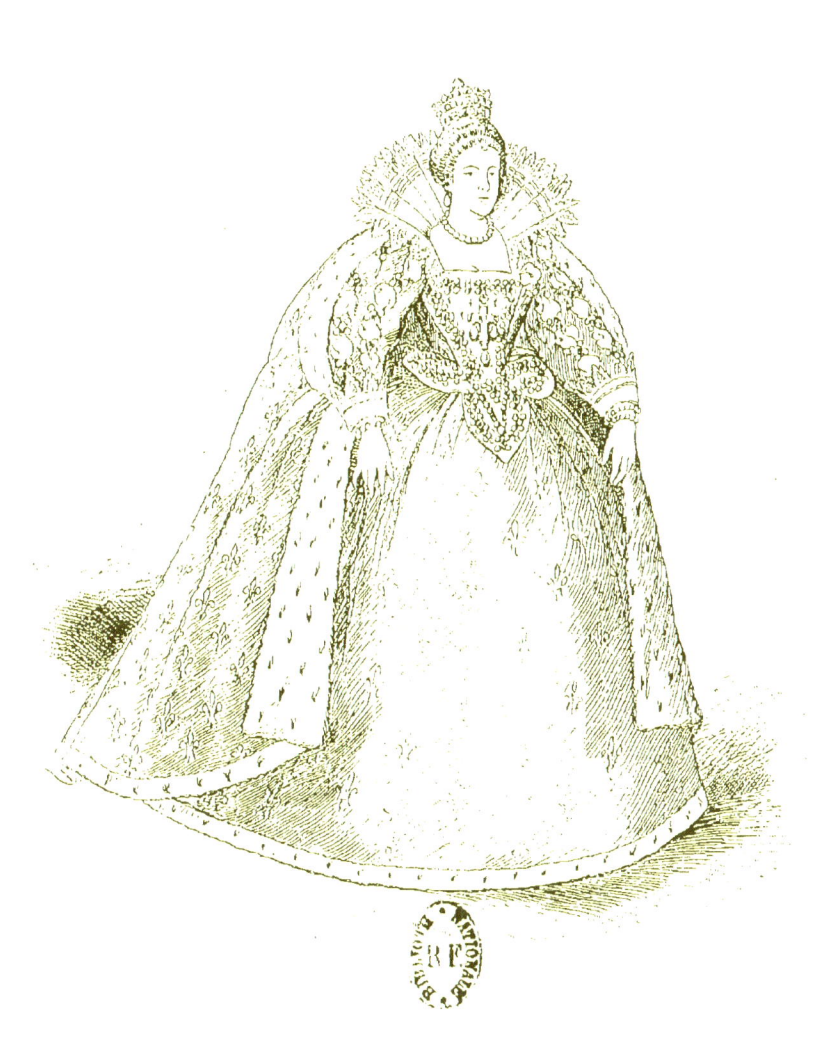

Règne de Louis XIII (Régence, 1615)

Élisabeth de France

Le vertugadin a beaucoup diminué ; il va bientôt disparaître ; à partir de 1630, on n'en aura plus que le souvenir.

Le pinceau de Rubens, dans son tableau (Echange de deux princesses), a représenté avec le costume d'Élisabeth de France, une des modes les plus parfaites qu'il ait été donné de voir.

Le corsage, grâce aux perfectionnements du corset, indique gracieusement la taille, et la jupe est de proportion convenable ; il n'est pas jusqu'à la double manche, le mancheron, qui n'accompagne, d'une façon élégante l'ensemble de la toilette.

La robe est de satin blanc avec passements d'or ; riche garniture de pierreries au corsage et à la jupe, nœuds en bouclettes renfermés dans d'étroits cornets en or ciselé.

<div style="text-align:center">D'après un tableau de Rubens
Échange de deux princesses sur la rivière d'Andaye.</div>

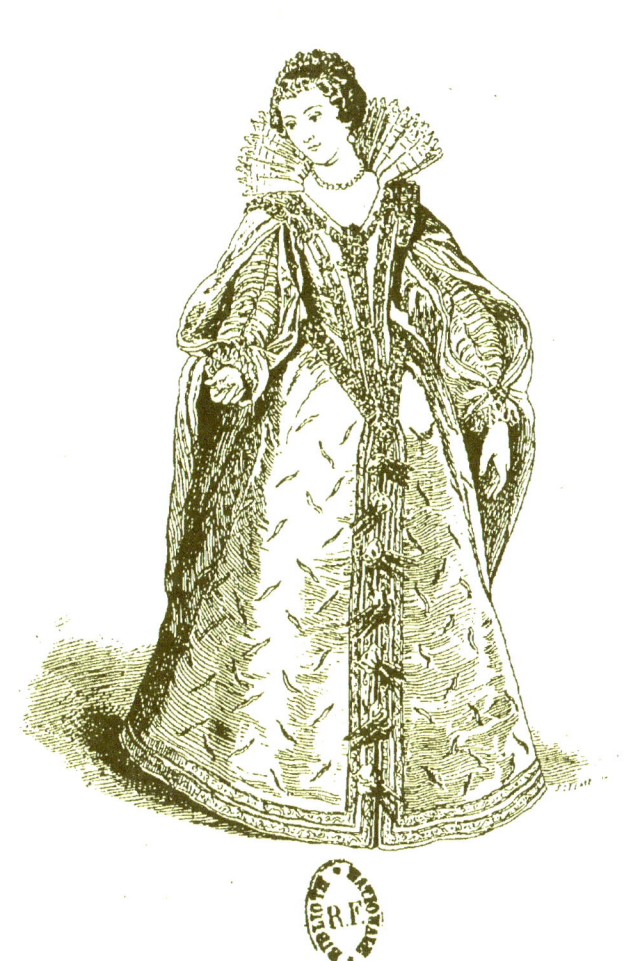

Règne de Louis XIII

✣

Dame de la Noblesse lorraine

↓

Le règne de Louis XIII amène un changement notable dans le costume, et l'on peut dire que, pour la première fois depuis des siècles, il y eut une élégance de bon goût dans la toilette féminine.

La dentelle, *le point coupé*, apparaissent sur toutes les parties de l'habillement.

L'effet de la toilette que représente la planche 35 est des plus gracieux ; ouverte par le milieu sur une jupe en brocatelle, la robe est relevée sur les côtés ; l'ampleur est fournie par des fronces qui partent de la taille ; les manches tailladées se terminent par un poignet de fourrure.

<div style="text-align:right">
D'après Jacques Callot.

Pauquet, modes historiques.
</div>

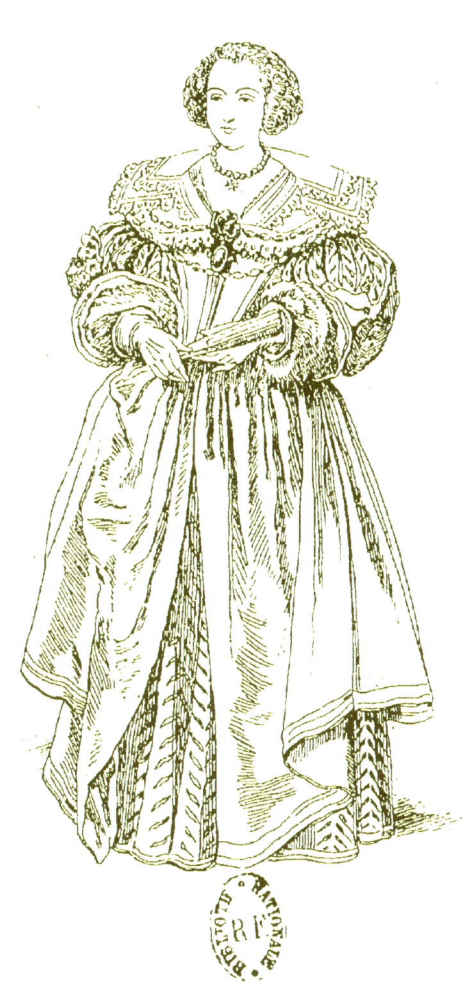

Règne de Louis XIII

✢

Dame noble

✤

C'est à l'interdiction, faite par Richelieu, de porter les passements milanais, qu'est due la mode de la dentelle, dont l'usage contribua tant à l'originalité des costumes sous Louis XIII.

On renonça aux étoffes lourdes et apprêtées, ainsi qu'aux tissus chamarrés; les couleurs neutres furent employées de préférence et donnèrent à la toilette un aspect de bon goût.

Le busc du corsage se termine encore très en pointe; mais grâce à la disparition du vertugadin, il n'y a plus de bourrelets au dessus des hanches.

<div style="text-align:right">D'après Jacques Callot.
Pauquet, modes historiques</div>

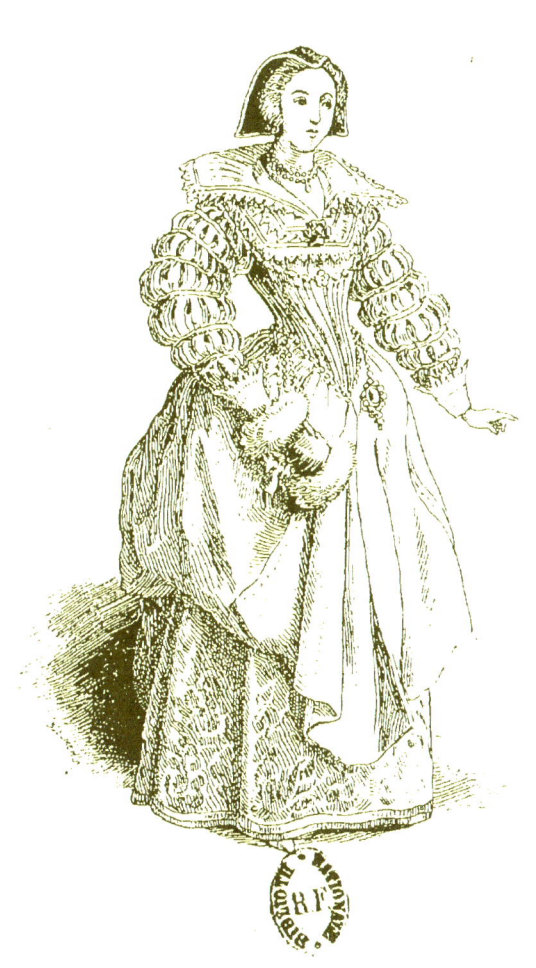

Règne de Louis XIII

✝

Costume de ville

Plus de fraises, plus de collerettes en éventail ; elles sont remplacées par des fichus ou des collets rabattus, qu'on nomme *rabais*.

Le rabat est en linon tout à fait transparent garni de guipure ou de dentelle ; il est montant, comme dans la planche 37, c'est le rabat en fichu ; ou bien, quand la gorge est décolletée, il part des épaules et tombe en collet rabattu. De hautes manchettes, garnies de même dentelle, enferment le bas des manches qui sont tailladées.

La coiffure est accompagnée d'un mouchoir de tête rappelant le chaperon ; au bras gauche, un manchon dont le milieu est en satin et les bords en fourrure.

<div style="text-align:right">D'après A. Bosse
(Pauquet, modes historiques)</div>

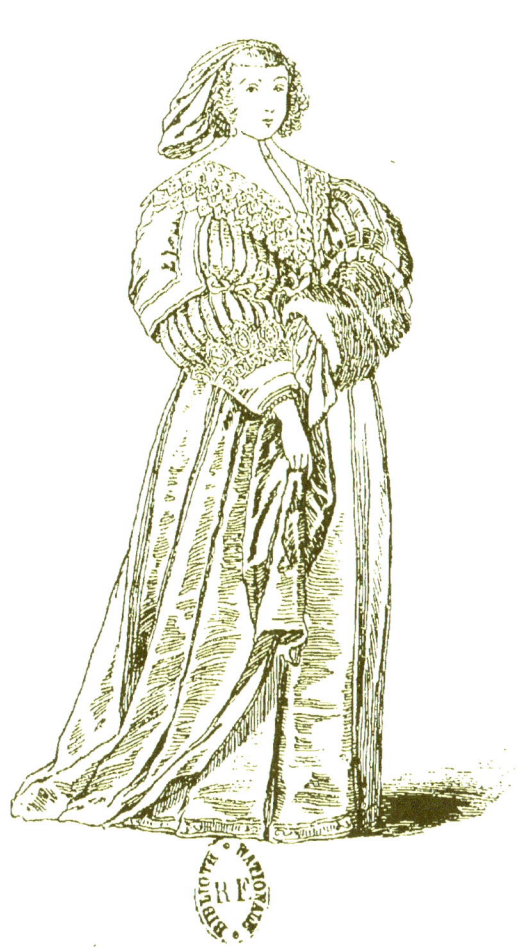

Règne de Louis XIII

Bourgeoise, 1634

En 1634, les ordonnances contre le luxe proscrivent les galons, les cannetilles, les pourfilures, les franges, etc.

Le costume devient d'une sobriété qui touche à l'austérité. Sur une jupe plate, à plis tombant droit, sans la moindre apparence de vertugadin, un corsage ou justaucorps à basques, à taille très haute serrée par un simple ruban; des manches larges ouvertes sur une manche de dessous très simple, et maintenues à la saignée par un nœud de ruban.

Cependant l'influence des édits ne se fera pas sentir longtemps; bientôt ce modeste costume sera transformé et constituera un des ensembles les plus élégants que la mode ait inventé.

<div style="text-align:right">D'après A. Bosse (La Galerie du Palais).</div>

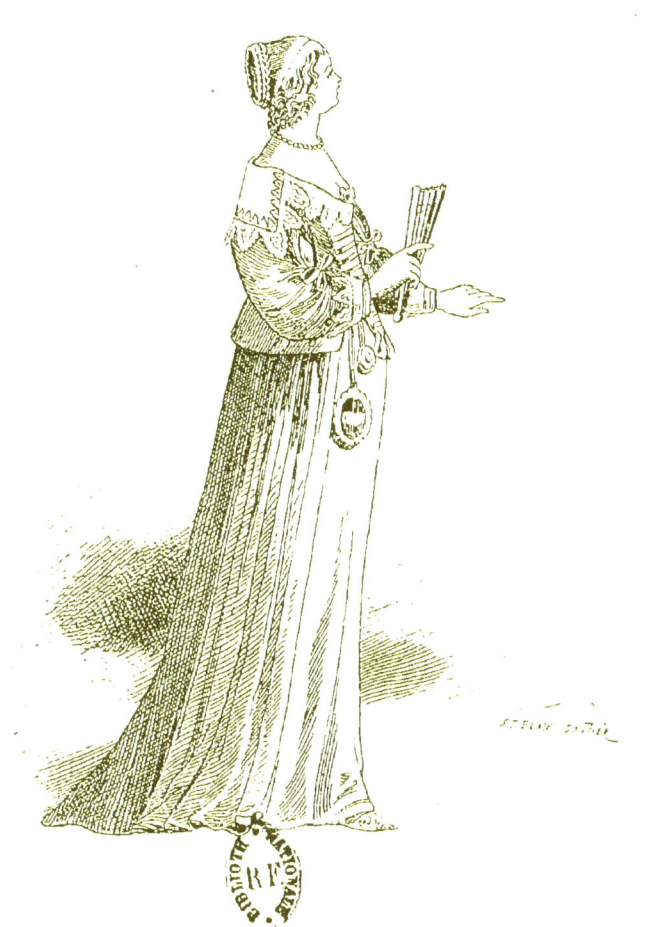

Règne de Louis XIII

✢

Noble Dame

✤

C'est de cette époque que date *le Coeffeur* ; les dames raffinées le substituèrent aux chambrières. Les cheveux étaient séparés en trois parties, dont deux, qu'on disait les *bouffons*, étaient massées en petites frisures sur les oreilles, tandis que l'on rejetait la troisième sur le derrière de la tête pour y être roulée en torsade.

Le corsage contenait une armature qui finissait en pointe, et le busc était cambré en sens inverse de manière à ce que, par le jeu des baleines, le corsage formât une sorte de panse. Des rubans en bouclettes à l'extrémité du busc, ainsi qu'aux manches et bien souvent sur tout le devant du corsage.

Beaucoup de bijoux : au cou, un collier de perles rondes ; au poignet, une manchette de perles en double rang ; riches pendeloques partant de la taille et un cercle de pierreries autour du chignon.

<div style="text-align:right">D'après Hollar.</div>

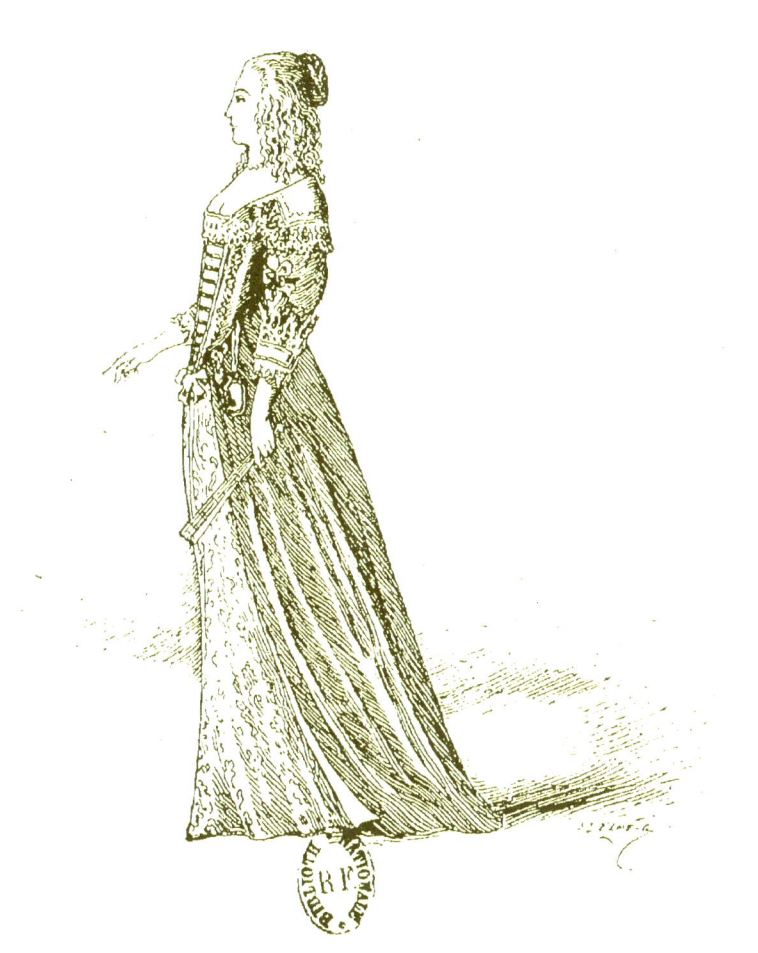

Règne de Louis XIII

✢

Bourgeoise, 1643

Le corps ou corsage devient une sorte de justaucorps à longues basques, avec ouvertures sur les cotés et derrière. Le devant du corsage est recouvert de bandes de dentelles et le busc du corset descend en pointe au-dessous de la taille ; un ruban avec rosette sur le côté sert de ceinture.

La robe tombant à plis droits est ouverte sur le devant et laisse voir une jupe d'une couleur différente, garnie encore de dentelles. Les manches très bouffantes sont fendues dans toute la longueur et se ferment à la hauteur de la saignée par un nœud de ruban ; elles sont contenues en bas par des manchettes.

Il n'est plus de mode de chercher à prolonger la taille ; celle-ci se trouve même placée assez haut.

D'après une estampe d'Abraham Bosse.

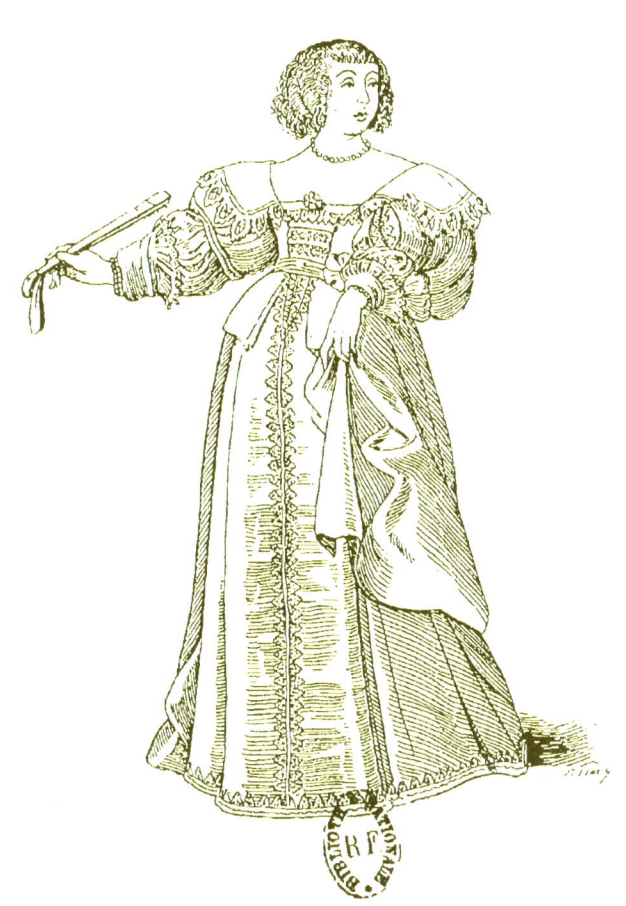

Règne de Louis XIV

✢

Mademoiselle de La Vallière

La mode, pendant le long règne de Louis XIV, passera par une infinité de petits changements sans faire subir à la toilette féminine de modification importante.

Les tailles des corsages seront en pointe, dégageant le haut du corps ; les manches seront courtes, et les jupes amples, tombantes ou retroussées sur d'autres jupes plus étroites.

Les passements d'or, les dentelles et les rubans seront les principales garnitures. Les rubans, qui avaient fait leur apparition sous Louis XIII, seront pendant la première période du règne de Louis XIV, un des ornements les plus recherchés.

<div style="text-align:right">
D'après Petitot

(Recueil de Pauquet)
</div>

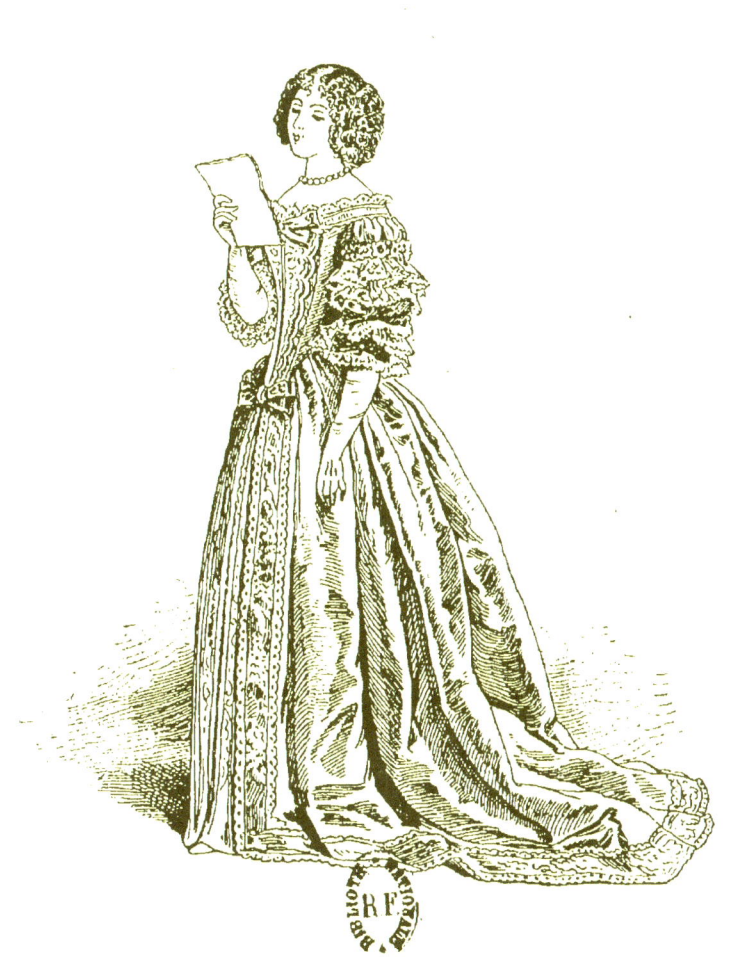

Règne de Louis XIV

✢

Marie-Thérèse d'Autriche

✢

Dans cette somptueuse toilette, le tour de la ceinture est garni d'un assemblage de rubans, qu'on appelait *galants* ou *faveurs;* la bordure de la longue jupe est également ornée de la même garniture, qu'on voit encore à la manche.

Cette manche, tenue fort courte, se prolonge par une seconde manche de lingerie divisée en deux étages et se terminant en manchette au milieu de l'avant-bras, au-dessus des gants demi-longs ornés, eux aussi, d'un nœud de ruban.

C'est encore un ruban qui fait la parure de la chevelure. Sur la collerette de linon apparaît un grand collier de perles et de pierres; le long du du busc, même garniture.

<p style="text-align:right;">D'après le recueil de Gaignières.</p>

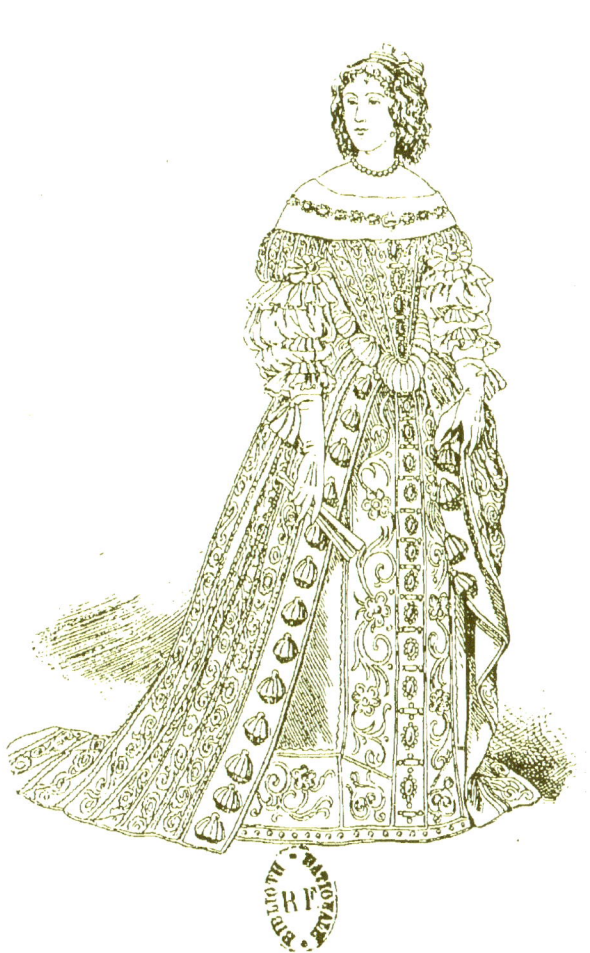

Règne de Louis XIV

Madame de Grignan

La jupe retroussée s'appelait *manteau*. Le manteau de cour se prolongeait en une queue dont la mesure était déterminée par la qualité des personnes.

Le portrait de madame de Grignan la représente avec un corsage et un manteau de soie verte retroussé par de gros nœuds de ruban sur une jupe de taffetas groseille. Le décolleté du corsage est formé par une mousseline drapée et retenue sur la poitrine par un nœud de ruban.

La coiffure, qui rappelle encore celle d'Anne d'Autriche, n'est pourtant plus aussi plate ; sur les côtés pendent de longues boucles à l'anglaise qu'on appelait frisure *à la Sévigné*.

Recueil de Pauquet, d'après un tableau.

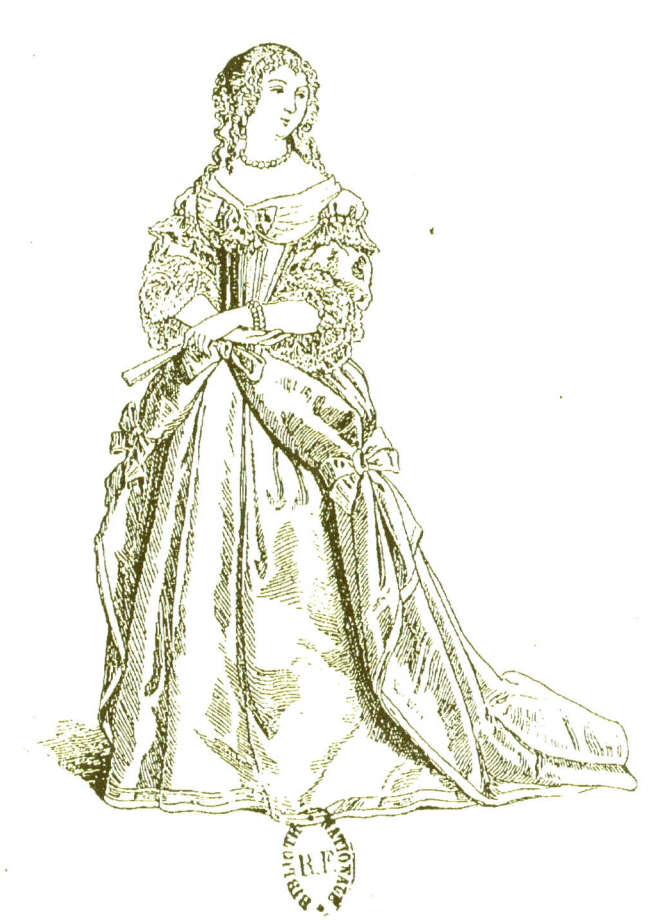

Règne de Louis XIV

Dame de la Cour

Madame de Sévigné, décrivant une robe de madame de Montespan, dit qu'elle était « d'or sur or, rebrodée d'or, et par-dessus un or frisé rebrochée d'un or mêlé avec un certain or, qui faisait la plus divine étoffe qui ait jamais été imaginée. »

Les hautes dentelles garnissant les jupes étaient, en effet, brodées d'or ainsi que celles du corsage.

Les manteaux ou jupes de dessus étaient faites de riches étoffes damassées et souvent brochées d'or; les glands servant à retrousser les manteaux étaient également en or. Riches, mais bien lourdes garnitures !

D'après une gravure de Bonnard.

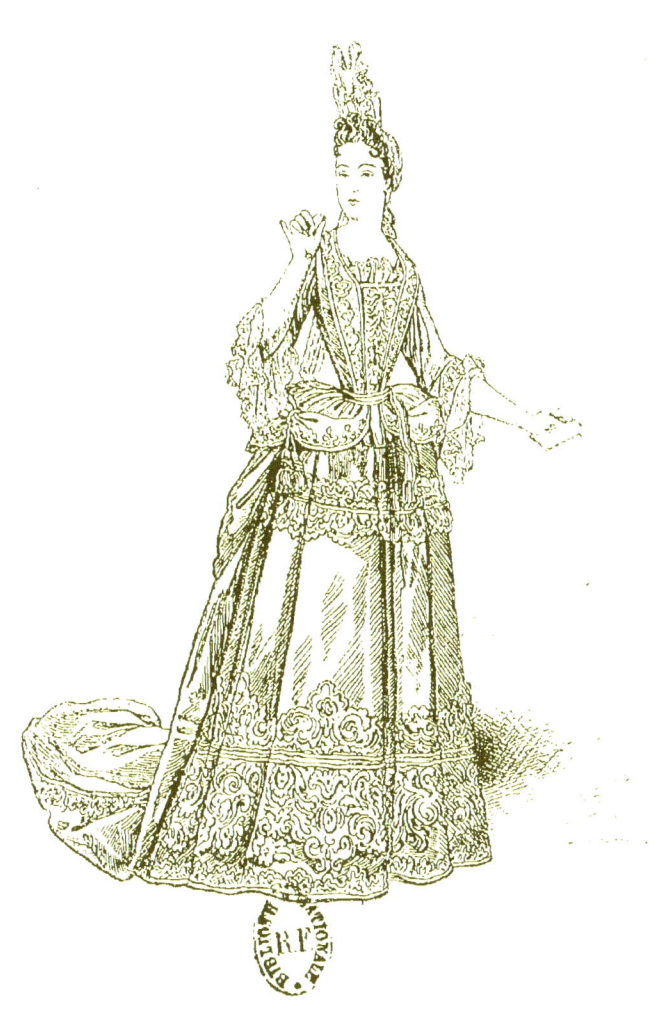

Règne de Louis XIV

✛

Dame de la Cour

M ADEMOISELLE de Fontanges donna son nom à une coiffure qui fut longtemps à la mode ; *la fontanges* était formée d'un bonnet garni d'une haute passe de dentelle façonnée en rayons et s'élevant sur le milieu de la tête.

Les *criardes* datent du commencement du xviiie siècle ; c'étaient des tournures qu'on mettait sous le manteau ou jupe de dessus pour le faire bouffer davantage.

L'écharpe devint obligatoire pour se couvrir les épaules et la tête quand on sortait : elle était de taffetas garni de *falbalas*, c'est-à-dire de volants.

<div style="text-align:right">D'après une gravure de Bonnard</div>

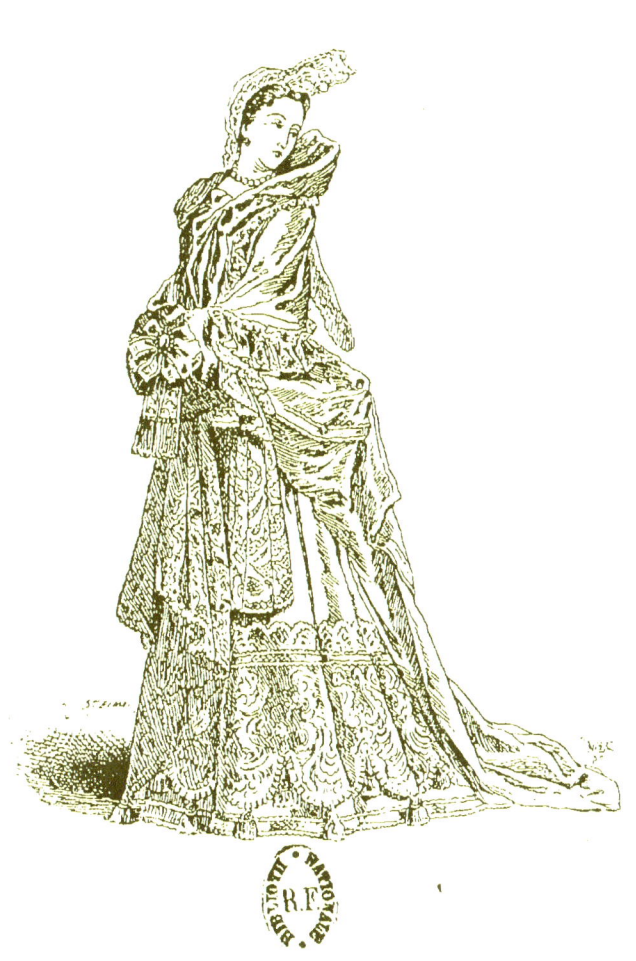

Règne de Louis XV

✣

Danseuse sous la Régence

✤

Parler de mode Louis XV, c'est évoquer le souvenir des paniers, des garnitures en petits nœuds ou en chicorées, dont le ruban, les découpures de taffetas ou de gaze fournissaient les matières ; c'est rappeler l'emploi des fleurs artificielles et les bouquets peints sur les étoffes et sur les larges raies.

Il sembla, dès la Régence, qu'on eût hâte de se reposer des façons et des garnitures si majestueuses et si lourdes du règne de Louis XIV.

Quelle toilette plus gracieuse trouvera-t-on jamais que celle de cette danseuse, dont la robe faite de gaze bouillonnée est recouverte de roses en guirlandes ?

D'après une gravure de la Bibliothèque de l'Opéra.

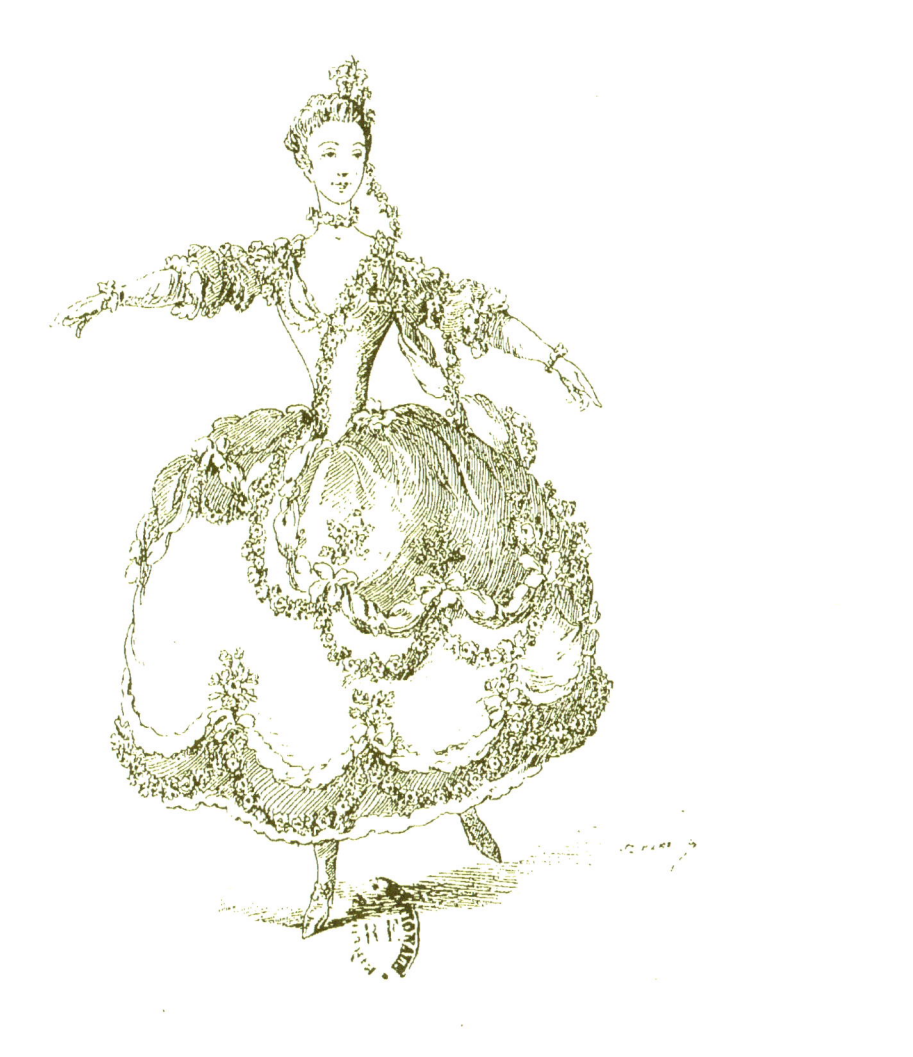

Règne de Louis XV

✝

Dame en grand panier

✤

Le mot *panier*, dans le style courant de la mode de nos jours, s'emploie pour désigner des bouffants d'étoffe drapés autour des hanches.

Le vrai *panier*, cependant, c'est, sous Louis XV, la *cage à poulets,* rappelant l'ancien vertugadin.

Il y aura souvent des tentatives heureuses pour combattre cette mode; nous en trouvons des exemples chez plusieurs peintres de l'époque, mais la mode impitoyable reprendra chaque fois le dessus, avec des exagérations souvent ridicules.

Le dessin de la planche 47 représente une *robe volante,* sans corsage ni ceinture, tombant droite des épaules sur l'ampleur du panier.

<div style="text-align:right">D'après une gravure du temps, 1730.</div>

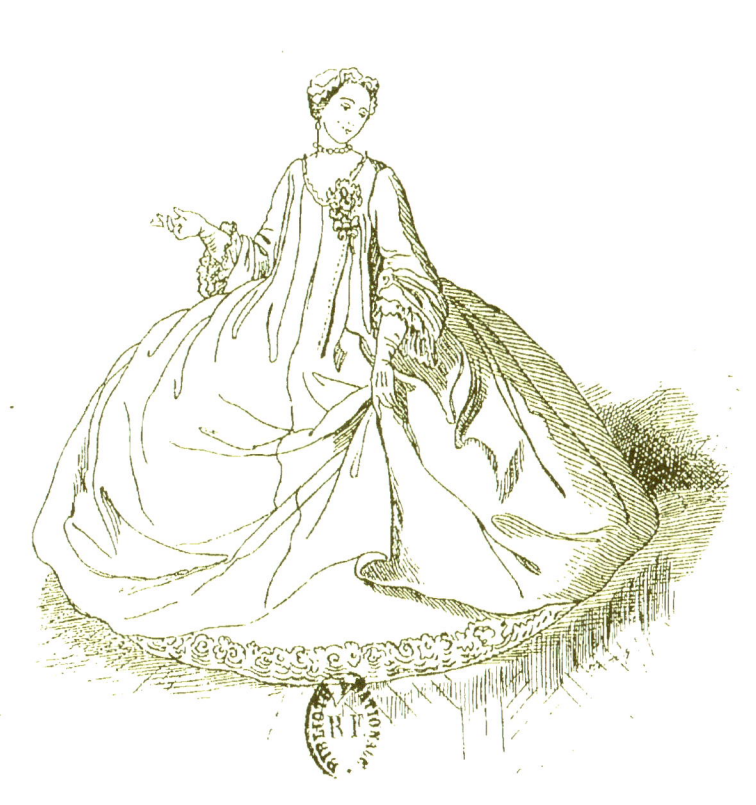

RÈGNE DE LOUIS XV

Demoiselle en panier à coudes

La caractéristique de la mode au xviiie siècle jusqu'à la Révolution, c'est l'ampleur, le retour aux considérables envergures des jupes du temps de Henri III.

Après les *paniers à guéridon*, il y aura les *paniers à coudes*, appelés ainsi parce que les coudes pouvaient s'appuyer dessus, à la hauteur des hanches.

Les *robes volantes* semblant affecter la négligence, on les rendit plus habillées en ajustant le corsage seulement sur la poitrine, tandis que l'étoffe flottait au dos et sur les côtés. Cette façon se maintint à quelques changements près pendant toute la durée du règne. Ce sont ces robes que nous avons baptisées du nom de modes Watteau, et que l'on retrouve dans les œuvres de ce peintre délicat.

<div style="text-align:right">
D'après un tableau de Charles Eisen.

(La femme au xviiie siècle, de Goncourt)
</div>

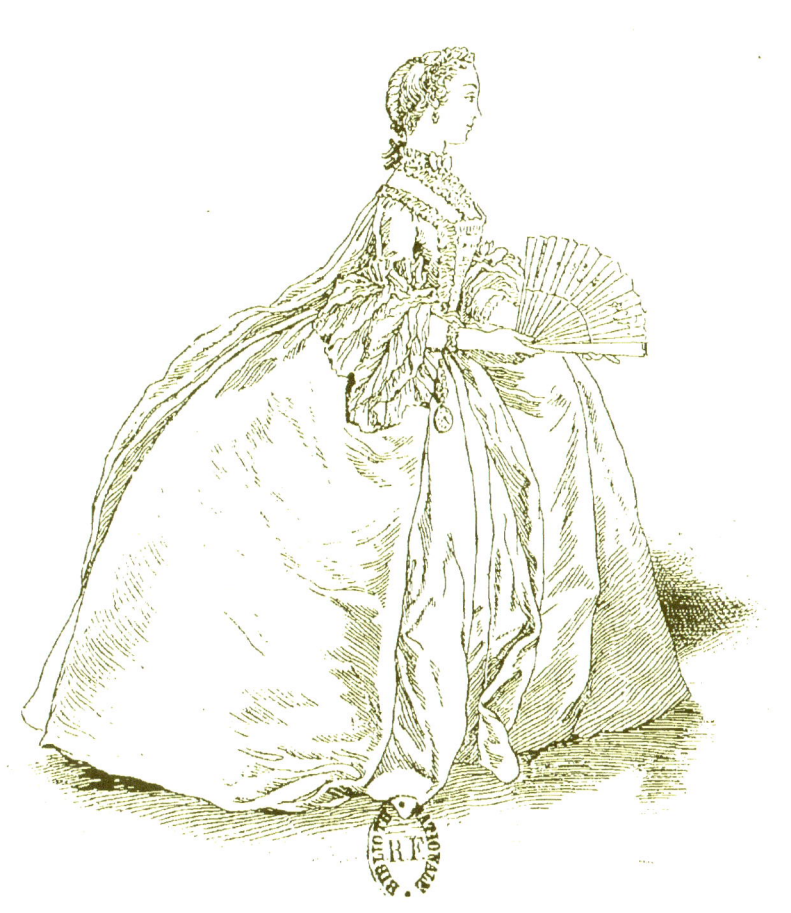

Règne de Louis XV

✢

Dame élégante

✤

Les corsages, soit fermés, soit ouverts, étaient garnis de baleines et lacés par devant ; ils se posaient par dessus *le corset*, autre corsage simplement piqué sans baleines, qui est devenu le corset d'aujourd'hui.

Les manches ouvertes en entonnoir s'appelaient *manches en pagode* ; elles étaient souvent garnies de dentelles mélangées de nœuds de rubans ; au cou, une collerette ou *tour de gorge* de dentelle ou de réseau bouillonné.

La coiffure resta constamment basse ; les bonnets étaient tombés en disgrâce ; le seul usité fut *la cornette* à longues pattes, toute petite coiffe faite de batiste. Les dames la portaient seulement à la chambre. Pour sortir, on avait la *bagnolette et le mantelet*.

<div style="text-align:right">D'après une estampe de Joseph Vernet
(Racinet, costumes historiques).</div>

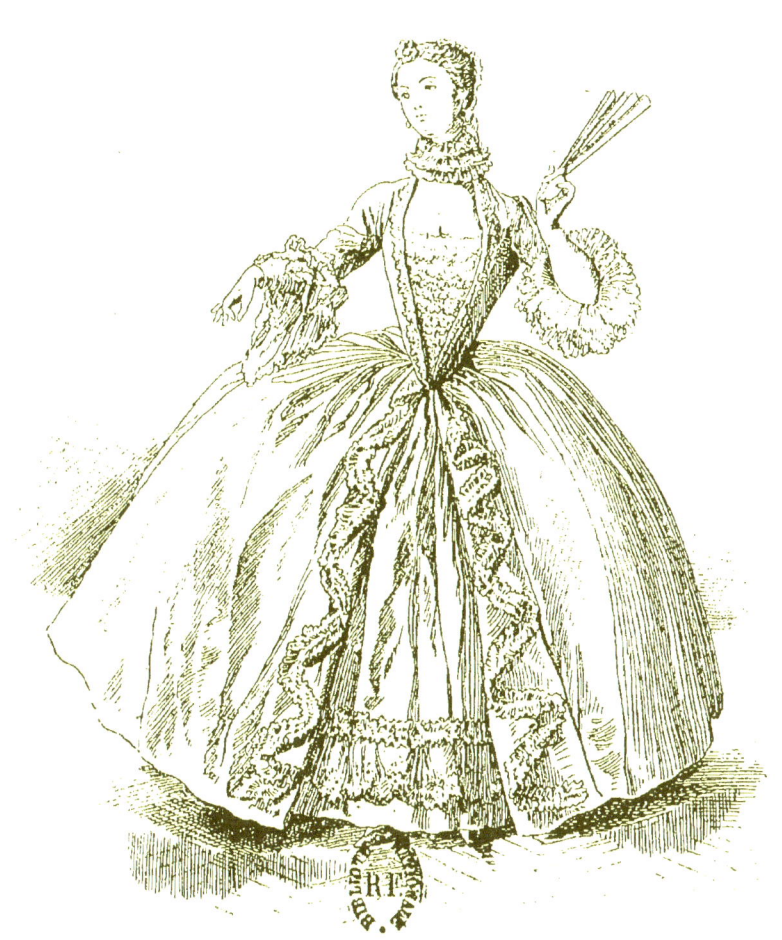

Règne de Louis XV

Madame de Pompadour

La toilette que porte madame de Pompadour est du plus pur style Louis XV; elle tient le juste milieu entre les ampleurs exagérées de la Régence et celles non moins exagérées du règne de Louis XVI.

Le corsage en pointe descend très-bas; une échelle de rubans garnit le *devant de gorge*.

La robe, en tissu broché de coloris divers qui dans l'histoire de la mode a conservé le nom de broché Pompadour, s'ouvre sur une jupe en satin uni.

Toutes les femmes se poudraient et de telle sorte que la tête paraissait toute blanche. Elles mettaient dans leurs cheveux des fleurs, des aigrettes de pierreries, des rubans ou bien des dentelles.

D'après une gravure du temps.

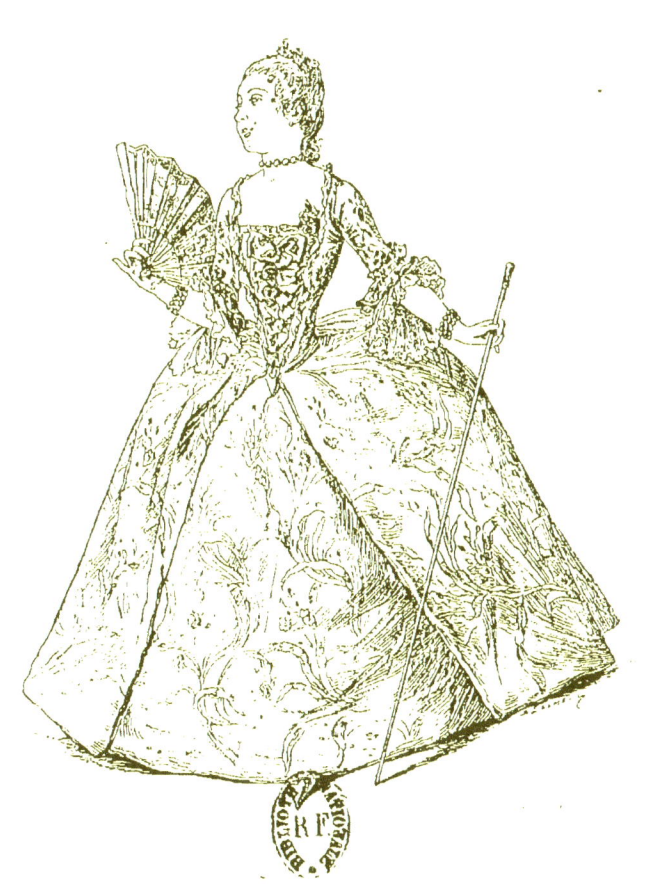

Règne de Louis XV

✢

Jeune Marquise, 1762

IL y eut aussi les *petits paniers jansénistes*, descendant jusqu'au genou, qui furent comme une concession au rigorisme des prédicateurs. Nous en trouvons un exemple dans la toilette de cette jeune marquise, un des plus jolis types du costume Louis XV.

Pour la première fois, nous voyons la jupe, faisant office de robe de dessous, garnie tout autour de falbalas ou volants; sous Louis XIV, le tablier seul en était garni.

Les pans de la robe de dessus, ouverts en rond, sont relevés sur les paniers en gracieuses draperies, restant bouffantes par leur ampleur; ils sont garnis de falbalas, en forme de *ruches*, qui montent tout autour du corsage.

Le devant de gorge est recouvert d'une échelle de rubans, et les manchettes, faites de dentelles, sont montées en *éventail*.

<div style="text-align:right">D'après la gravure, *Le Bal Paré*.
d'Aug. Saint-Aubin.</div>

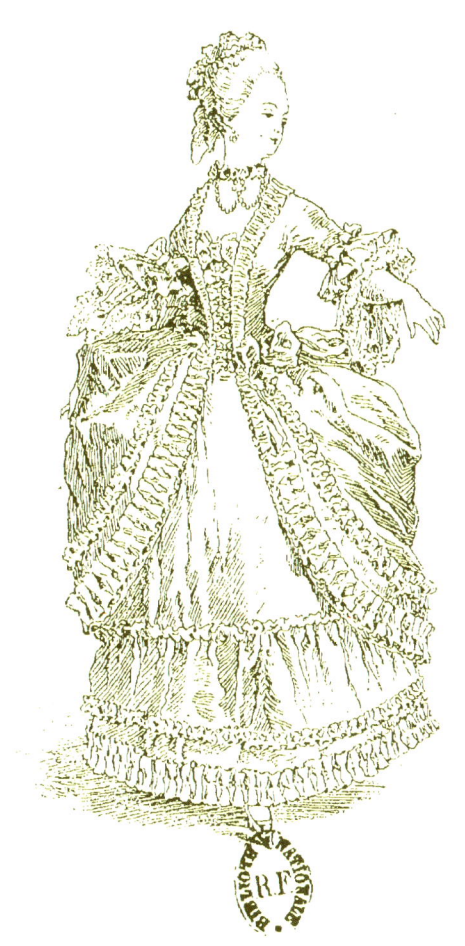

Règne de Louis XVI

✢

Dame, 1777

ᴠ

Dès la fin du règne de Louis XV, les pans de la robe s'ouvrirent en rond, et, en se prolongeant par derrière, furent relevés sur le panier par des glands. Le jupon était de la sorte mis à découvert et laissait voir des falbalas en forme de lambrequins, retenus par des glands.

Vers 1760, la coiffure qui s'était maintenue basse depuis 1715, commença de nouveau à monter. Sous Louis XVI, elle va atteindre des proportions gigantesques.

La poudre, le rouge, les mouches étaient les compléments de ce qu'on pourrait appeler l'habillement de la tête et du visage.

Le *parasol*, que les pages portaient au xvııᵉ siècle, devint assez petit pour être tenu à la main par les élégantes, mais il ne se fermait pas encore.

<div style="text-align:right">D'après Moreau le jeune.
(Recueil de Pauquet).</div>

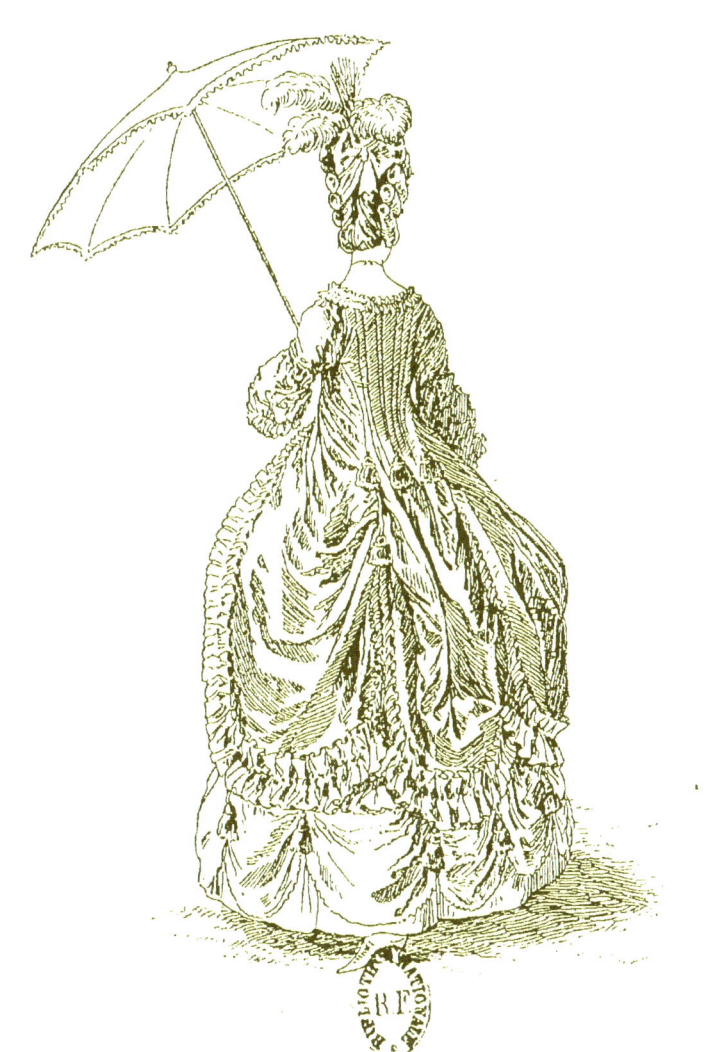

Règne de Louis XVI

✢

Toilette de Cour

Sous Louis XVI, la mode, conservant jusqu'à la moitié du règne les gracieuses façons Watteau et Pompadour, exercera surtout ses fantaisies sur la tête de la femme, qu'elle va orner avec une extravagance sans nom.

Les cheveux relevés et crêpés sur le devant, s'étagent par derrière en plusieurs rangs de grosses frisures ; sur le sommet de la tête, un volumineux panache de plumes.

L'ensemble de la toilette reste encore gracieux, malgré les paniers, qui, approchant de leur fin, paraissent avoir atteint leur plus grande ampleur.

Un bouquet de fleurs au corsage et des guirlandes de fleurs comme ornement des jupes.

<div align="right">D'après Moreau le Jeune.</div>

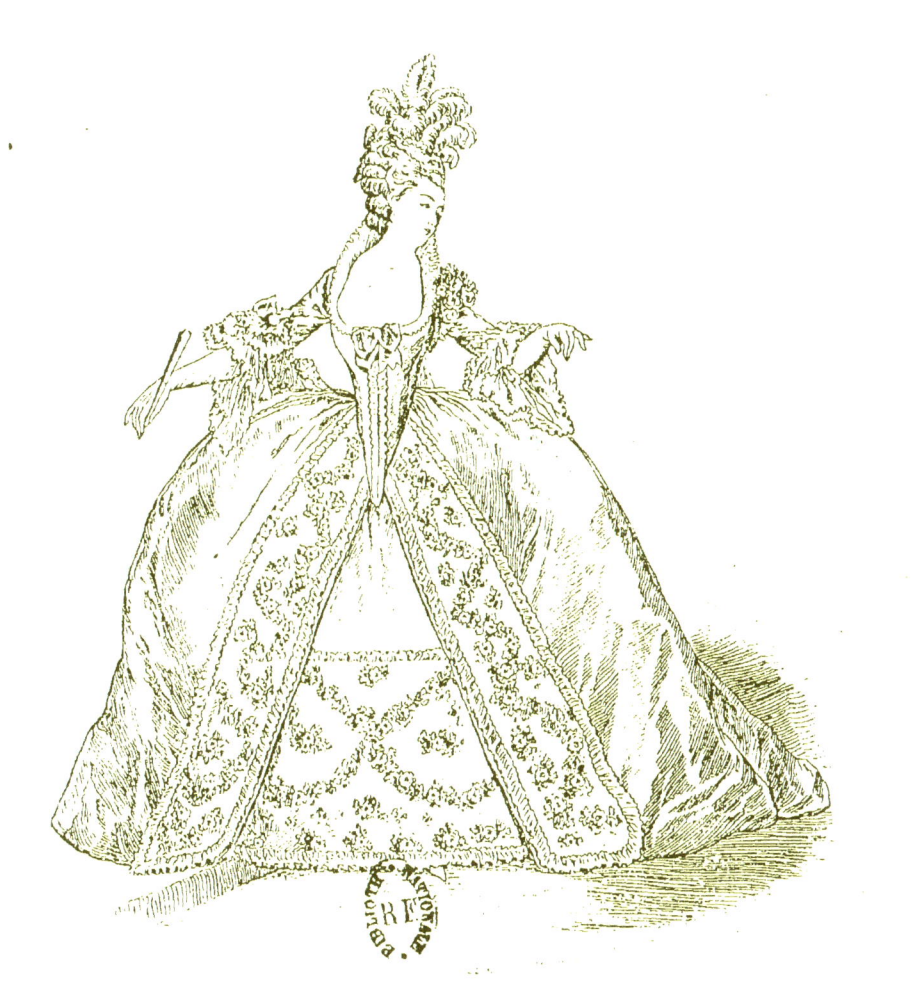

Règne de Louis XVI

Marie-Antoinette

La reine Marie-Antoinette, aidée par sa marchande de modes, mademoiselle Rose Bertin, celle qu'on appelait *son ministre des modes*, n'est pas la dernière à donner le ton des excentricités.

Cependant, la grâce qui la distingue relève les modes qu'elle adopte. Comment ne pas admirer cette coiffure surmontée d'un pouf majestueux de plumes reliées par une attache de diamants; avec les longues boucles tombant sur les épaules, n'encadre-t-elle pas à ravir cette royale figure?

Fort jolie également, cette jupe ornée de *tulle* ou *blonde* formant des baldaquins frangés et relevés par des glands. Du dos part un manteau de cour en velours fleurdelysé et doublé d'hermine.

D'après le portrait de madame Vigée-Lebrun.

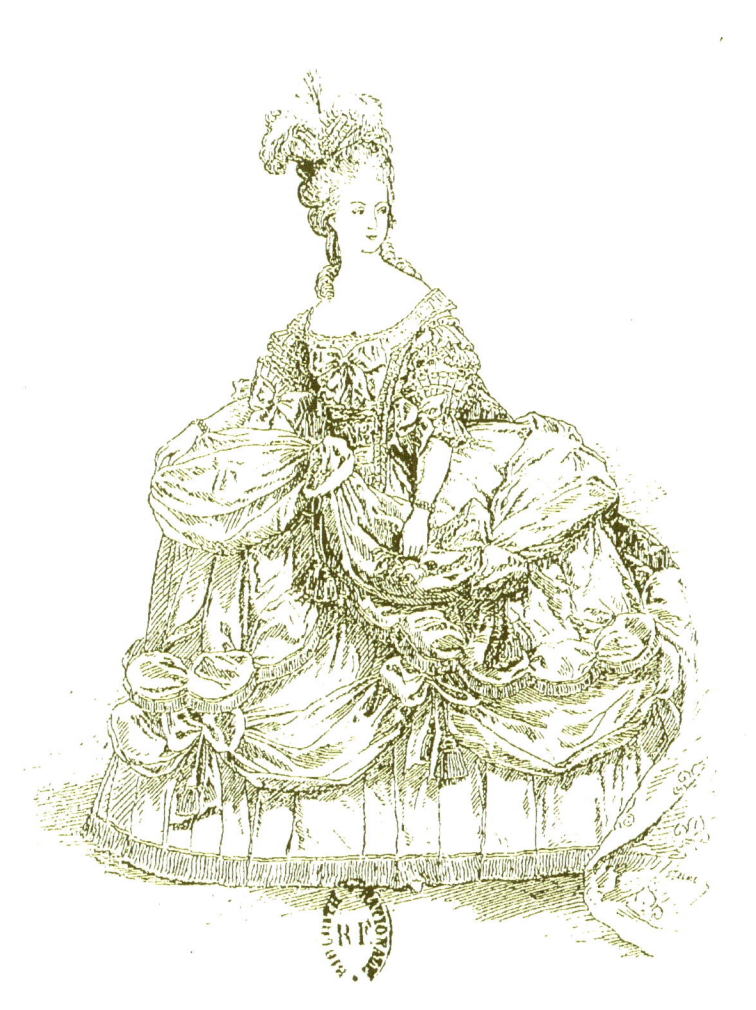

Règne de Louis XVI

✣

Jeune dame de Qualité

La robe est décolletée et très busquée ; elle est plissée par derrière. Le parement de la jupe de dessus est fait d'une petite blonde froncée et agrémentée de bouquets de fleurs ; ce sont encore des bouquets de fleurs et des bouillons de blonde qui font l'ornement de la jupe de dessous.

La coiffure, qui va s'élevant, est faite d'une frisure *à la physionomie*, avec quatre boucles détachées. La coque est coupée par un rang de perles mis en bandeau.

Bonnet en pouf avec panache de plumes ; bouquet de fleurs au corsage.

<div style="text-align:right">D'après Le Clerc.
(La femme au xviiie siècle, par de Goncourt).</div>

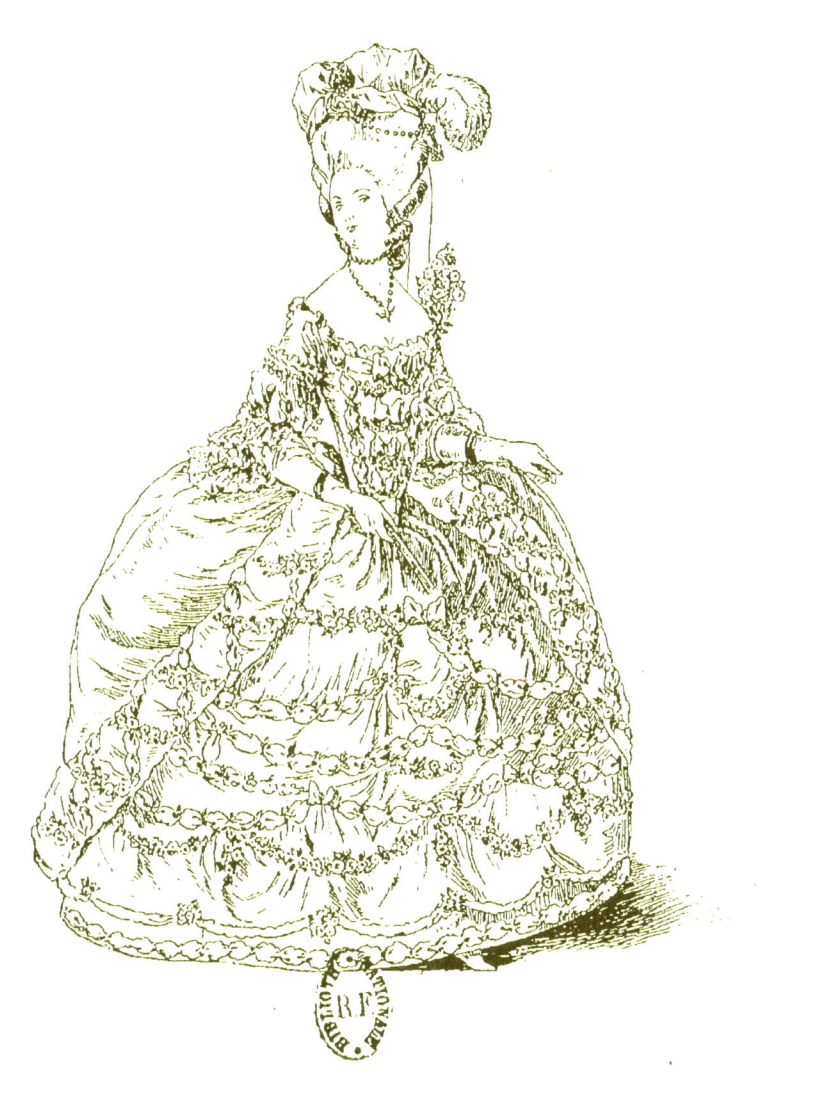

Règne de Louis XVI

✢

Riche Bourgeoise

✢

Les ornements des robes n'étaient pas toujours heureux ; le goût, surtout dans la bourgeoisie, laissait parfois à désirer. La mode était vraiment trop tourmentée ; les jupes étaient couvertes de bouillons de gaze cousus en long, en large, en guirlandes, avec complication de falbalas, de glands, de fleurs et de rubans, dont le mélange finissait par être grotesque.

La jupe de la robe de cette bourgeoise est courte et laisse voir des bottines à hauts talons ; les femmes ne se contentaient pas de se grandir avec leurs coiffures, elles se grandissaient encore avec leurs bottines, de sorte que les hommes parurent petits.

D'après une gravure de l'époque.

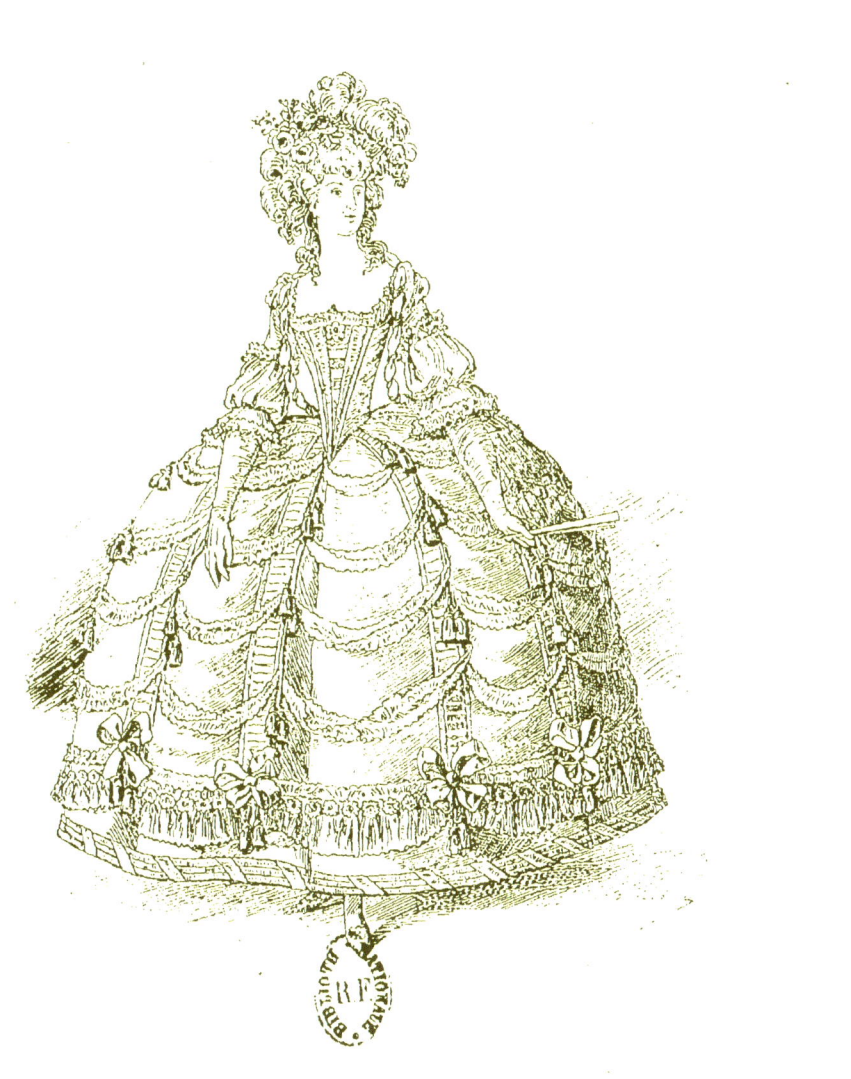

Règne de Louis XVI

Élégante, 1782

Les paniers vont disparaître; mais la coiffure, jusqu'à la fin du règne, restera volumineuse.

Le chapeau de cette élégante est fait de blonde et forme coquilles sur les cheveux; il est orné de fleurs et de plumes de différentes couleurs.

La robe est de façon nouvelle; le corsage tient à la double jupe, c'est la forme *polonaise*. Un petit corselet, se terminant en pointe, cache l'ouverture du corsage.

La jupe est garnie d'un bouillon de gaze, coupé par des piquets de fleurs. Un ruban ondulant garnit le bord de la polonaise. Les manchettes sont en filet.

<div style="text-align:center;">D'après un dessin de Desrais.
(La femme au xviiie siècle, par de Goncourt).</div>

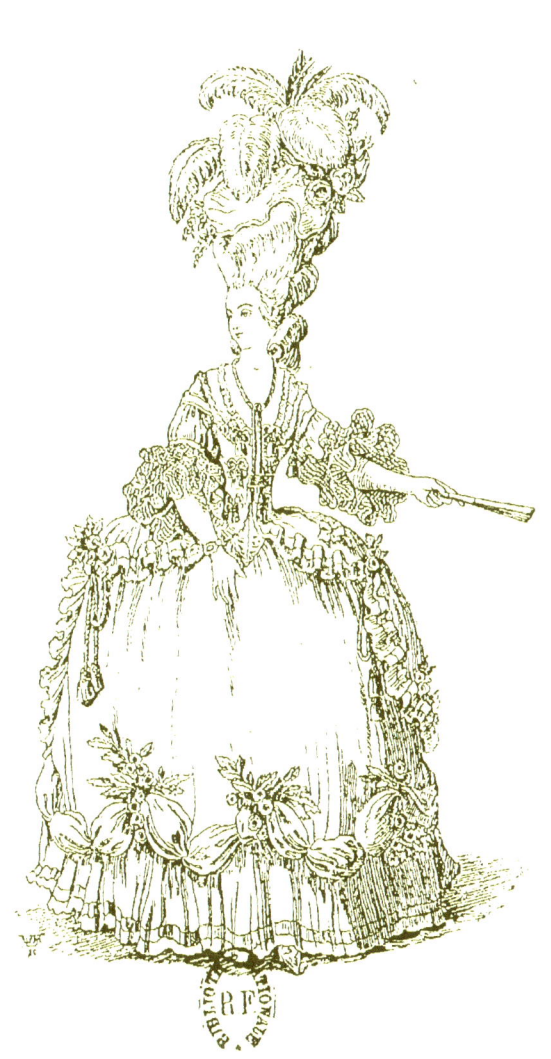

Règne de Louis XVI

✢

Bourgeoise

✤

Robe polonaise en toile peinte, dite *toile de Jouy*, garnie de volants ruchés en étoffe pareille. Le panier est remplacé par deux petits jupons appelés *bêtises* portés sur les côtés.

Cette nouvelle forme commence la seconde période de l'époque Louis XVI, celle qui, opposée aux excentricités des premières années, peut être appelée la période de la simplicité.

« Quoi qu'on pense des modes de cette époque,
« dit Quicherat, elles ont un mérite que personne
« ne leur contestera, celui d'avoir été essentielle-
« ment française. »

<div style="text-align:center">D'après un dessin de Le Clerc.
(La femme au xviii^e siècle, par de Goncourt).</div>

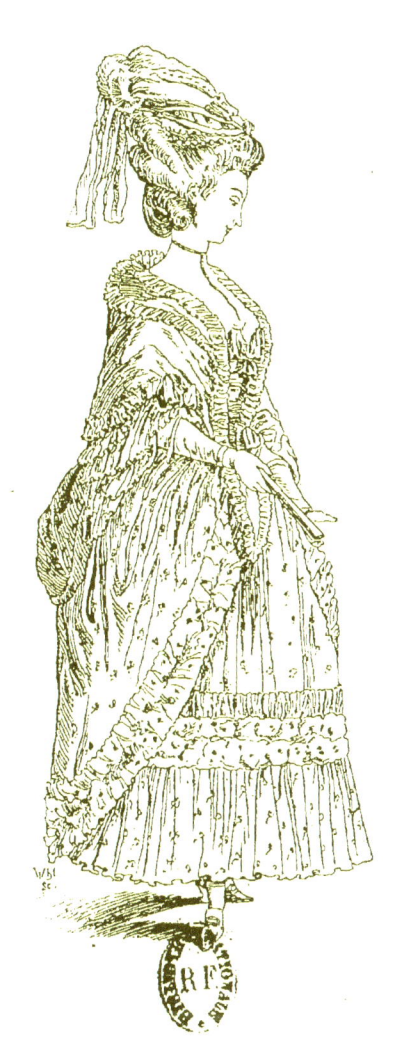

	Figures
GAULOISE	1
GALLO-ROMAINE	2
SAINTE-CLOTILDE	3
REINE CARLOVINGIENNE	4
ADÈLE DE VERMANDOIS (xᵉ siècle)	5
REINE CAPÉTIENNE (xiᵉ siècle)	6
MARGUERITE DE PROVENCE (xiiiᵉ siècle)	7
MARIE DE CHASTILLON (Charles VI)	8
CHATELAINE (Charles VI)	9
JACQUELINE DE LA GRANGE (Charles VI)	10
DAME NOBLE (Charles VI)	11
DAME NOBLE (Charles VII)	12
CHATELAINE (Charles VIII)	13
CHATELAINE (Dame à la licorne, fin du xvᵉ siècle)	14

Figures

DAME DE CONDITION (Louis XII).	15
ANNE DE BRETAGNE (Louis XII).	16
ÉLÉONORE D'AUTRICHE (François Ier).	17
CATHERINE DE MÉDICIS (Henri II)	18
CATHERINE DE MÉDICIS, veuve	19
MARIE STUART (François II)	20
PRINCESSE (François II).	21
DAME DE QUALITÉ (Charles IX).	22
BOURGEOISE (Charles IX).	23
MARIE TOUCHET (Charles IX).	24
DUCHESSE DE JOYEUSE (Henri III)	25
DAME SOUS LA LIGUE (Henri III).	26
DAME DE LA NOBLESSE (Henri III).	27
MARGUERITE DE VALOIS (Henri III).	28
DAMOISELLE (Henri III).	29
BOURGEOISE (Henri IV).	30
MARGUERITE DE FRANCE (Henri IV)	31
GABRIELLE D'ESTRÉES (Henri IV).	32
MARIE DE MÉDICIS (Henri IV).	33
ÉLISABETH DE FRANCE (Régence de Marie de Médicis).	34
DAME DE NOBLESSE LORRAINE (Louis XIII)	35
DAME NOBLE (Louis XIII).	36
COSTUME DE VILLE (Louis XIII)	37
BOURGEOISE (Louis XIII).	38
NOBLE DAME (Louis XIII)	39
BOURGEOISE (Louis XIII)	40
MADEMOISELLE DE LA VALLIÈRE (Louis XIV).	41
MARIE-THÉRÈSE D'AUTRICHE (Louis XIV).	42
MADAME DE GRIGNAN (Louis XIV).	43
DAME DE LA COUR (Louis XIV).	44
DAME DE LA COUR (Louis XIV).	45
DANSEUSE (Régence).	46
DAME EN GRAND PANIER (Louis XV).	47

	Figur
Demoiselle en paniers a coudes (Louis XV)	48
Dame élégante (Louis XV)	49
Madame de Pompadour (Louis XV)	50
Jeune Marquise (Louis XV)	51
Dame (Louis XVI)	52
Toilette de Cour (Louis XVI)	53
Marie-Antoinette (Louis XVI)	54
Jeune dame de qualité (Louis XVI)	55
Riche Bourgeoise (Louis XVI)	56
Élégante (Louis XVI)	57
Bourgeoise (Louis XVI)	58

www.ingramcontent.com/pod-product-compliance
Lightning Source LLC
Chambersburg PA
CBHW071550220526
45469CB00003B/972